全国高等院校环境设计专业规划教材

线条淡彩

程东玲　编著
赵红红　主审

中国建筑工业出版社

图书在版编目（CIP）数据

线条淡彩／程东玲编著．—北京：中国建筑工业出版社，2015.12
全国高等院校环境设计专业规划教材
ISBN 978-7-112-18908-3

Ⅰ.①线… Ⅱ.①程… Ⅲ.①色彩学–高等学校–教材 Ⅳ.①J063

中国版本图书馆CIP数据核字（2015）第316427号

责任编辑：李东禧　张　华
书籍设计：锋尚制版
责任校对：赵　颖　张　颖

全国高等院校环境设计专业规划教材
线条淡彩
程东玲　编著
赵红红　主审

*

中国建筑工业出版社出版、发行（北京西郊百万庄）
各地新华书店、建筑书店经销
北京锋尚制版有限公司制版
北京方嘉彩色印刷有限责任公司印刷

*

开本：787×1092毫米　1/16　印张：7¼　字数：114千字
2015年12月第一版　2015年12月第一次印刷
定价：48.00元
ISBN 978-7-112-18908-3
（28192）

版权所有　翻印必究
如有印装质量问题，可寄本社退换
（邮政编码 100037）

前 言
PREFACE

由于建筑学专业具有"工科技术与艺术结合"的特点，所以美术课是建筑院校必修的课程。学生的造型能力、艺术鉴赏能力和表现能力是建筑教育非常重要的专业基础能力之一。

然而，建筑学所涉及的建筑艺术作为实用艺术，既有美学的一面又有实用的一面，因此在美术教育上与一般艺术院校有很大的区别。

本教材根据建筑设计专业的特点，针对建筑院校普遍存在的传统美术教学不能有效地为建筑艺术表现服务而撰写的一本创新教材。本教材既保留了传统的色彩静物写生部分，又增加了水彩、马克笔与彩色铅笔的建筑写生部分，通过分解步骤图，以图文并茂的形式，细致讲解了各种表现工具的表现方法，力图将实用性、艺术性和科学性结合，为学生顺利过渡到建筑画表现课程打好基础。

鉴于工科学生普遍对艺术修养的培养不够重视，建筑美术教学时数少的特点，本教材区别于传统静物写生教材和建筑快速设计表现教材的编写方式。根据多年教学实践，提出"循序渐进、过程分解、模仿与写生结合，强化线条与淡彩训练"的教学培养模式。该模式立足于建筑专业的特色与建筑学学生的特点，力求在有限的时间内有效地提高学生的美术基础和建筑徒手表现能力，突出建筑专业特色，为建筑专业服务。

本教材涵括了水彩静物写生、水彩建筑画表现、马克笔写生表现、彩色铅笔写生表现等内容。各种技法和绘制过程都有直观的步骤图，各章节结尾都有学习重点和作业练习题，是一本实用型、技能型的美术基础教材。非常适合高校建筑学、城市规划、环境设计、园林设计等专业的学生使用。同样也适于建筑专业设计人员或线条淡彩爱好者作为参考资料。

本书主要由程东玲编著各章节内容和绘制例图，赵红红教授对本书的编写进行了指导并对书稿做了审阅。由于作者经验不多，能力有限，希望广大师生、读者提出宝贵意见，以便日后修订完善。

目 录
CONTENTS

第 1 章

线条淡彩概述 / 1

1.1 线条淡彩的概念与发展概述 / 2
1.1.1 水彩线条淡彩 / 4
1.1.2 马克笔淡彩 / 6
1.1.3 彩色铅笔淡彩 / 7
1.2 线条淡彩课程的工具准备 / 9
1.2.1 水彩的作画工具 / 9
1.2.2 马克笔表现工具 / 11
1.2.3 彩色铅笔表现工具 / 13
1.3 线条淡彩课程的特点与优势 / 14
1.3.1 水彩静物写生 / 14
1.3.2 线条淡彩建筑表现 / 14
1.4 线条淡彩的写生方法 / 15
1.4.1 取景与构图 / 15
1.4.2 透视 / 16
1.4.3 画面表现 / 17
本章小结 / 18
作业与训练 / 18

第 2 章

色彩的基本原理 / 19

2.1 色彩的三要素 / 20
2.1.1 色相 / 20
2.1.2 明度 / 20
2.1.3 纯度 / 20
2.2 色彩的混合相调规律 / 20
2.2.1 原色 / 21
2.2.2 间色 / 21
2.2.3 复色 / 21
2.3 光与色（固有色、环境色、光源色）/ 21
2.3.1 光 / 21
2.3.2 光的反射与吸收 / 23
本章小结 / 25
作业与训练 / 25

第3章

水彩静物写生 / 27

3.1 水彩的性能 / 28
3.1.1 水彩颜料的透明度 / 28
3.1.2 水彩颜料的肌理 / 28

3.2 水彩的技法 / 28
3.2.1 湿画法 / 29
3.2.2 干画法 / 30
3.2.3 干湿混合法 / 31

3.3 静物写生 / 32
3.3.1 静物的构图 / 33
3.3.2 静物的色彩 / 34
3.3.3 静物的写生步骤 / 36
3.3.4 静物写生注意事项 / 41

3.4 学生课堂优秀作品分析 / 42

本章小结 / 45

作业与训练 / 45

第4章

配景的淡彩表现 / 47

4.1 树的表现 / 48
4.1.1 水彩的表现 / 49
4.1.2 马克笔的表现 / 51
4.1.3 彩色铅笔的表现 / 53

4.2 花丛与草坪地面的表现 / 54

4.3 人与车的表现 / 55
4.3.1 人的表现 / 55
4.3.2 车的表现 / 56

4.4 天空的表现 / 57

4.5 水体的表现 / 60

本章小结 / 61

作业与训练 / 61

目 录
CONTENTS

第5章

建筑的淡彩表现技法 / 63

5.1 水彩建筑的表现技法 / 64
5.1.1 水彩建筑的基本作画步骤 / 64
5.1.2 水彩表现技法图例 / 69

5.2 马克笔的淡彩表现技法 / 70
5.2.1 马克笔的用笔 / 71
5.2.2 马克笔快题表现绘制过程 / 72
5.2.3 马克笔注意事项 / 73
5.2.4 马克笔表现步骤图 / 73
5.2.5 马克笔表现图例 / 76

5.3 彩铅建筑画的线条淡彩表现 / 77
5.3.1 彩铅的基础握笔技法 / 78
5.3.2 彩铅的基础调色技法 / 79
5.3.3 彩铅表现技法图例 / 80
5.3.4 马克笔与彩铅的结合表现 / 81

5.4 优秀学生作品 / 82

本章小结 / 89

作业与训练 / 89

第6章

作品欣赏 / 91

6.1 建筑画表现佳作欣赏 / 92

6.2 中国水彩名家经典作品欣赏 / 101

参考文献 / 109

后记 / 110

第 1 章

线条淡彩概述

本章要点：
1. 线条淡彩的概念与发展
2. 课程的工具准备和各工具特点
3. 线条淡彩的写生方法

1.1 线条淡彩的概念与发展概述

　　线条淡彩在传统观念上指的是在钢笔或铅笔所画的线稿上施以水彩,然而随着时代的发展,如今淡彩的"彩"也包括彩铅、马克笔、色粉笔、油画棒等。我们常见的铅笔淡彩与钢笔淡彩均属于线条淡彩的范畴,线条淡彩应用范围非常广泛,特别是在艺术设计方面,例如风景写生、建筑画表现、园林设计表现、室内效果图表现、服装设计表现、插画设计、卡通漫画设计等。凡是能在钢笔线条或铅笔线条的底稿上,和谐、微妙地用色彩表现出物体的立体感、空间层次感,能充分营造画面氛围的方式都可以大胆尝试。线条淡彩中常见的钢笔淡彩往往会更注重线条的造型,而色彩只是用来烘托画面的氛围。特别是在建筑专业的一些效果图快速表现中,色彩只是起到点彩作用,把色彩关系表达到位,达到想要的画面效果即可。

　　线条淡彩其实是人类最早的绘画表达的方式之一,也是最质朴、最简单的一种表达方式。早在旧石器时代,原始人类在洞穴上所作的壁画,就是用线条勾勒出野兽的形象,再用从矿物质中提取的颜料上色。据专家推测,调色的媒介可能是动物的脂肪。而在西安半坡村出土的彩陶文化中,我们可以清楚地看到高度概括的抽象图形和图案的轨迹,由此可知,人们早已开始用线条和简单的色彩去记录远古的生活。而中国古代的壁画与帛画也离不开线条与淡彩的表达,中国画中工笔画的淡彩表现其实也属于线条淡彩的范畴。

　　而在欧洲,线条淡彩中的羽笔淡彩(钢笔淡彩)早在15世纪、16世纪的文艺复兴时期就已经开始应用。画家们发展了一种以线条为主,少量色彩为烘托,或以稀薄的单色渲染的水彩画。当时画家们多用其来作为油画创作的草稿或色彩练习,当时的线条淡彩就是今天铅笔淡彩或钢笔淡彩的鼻祖。线条淡彩中的羽笔淡彩(钢笔淡彩)在17世纪开始广为流传,因此水彩最初的形式是以线条淡彩形式出现的。德国画家阿尔布雷特·丢勒(Albrecht Durer,1471~1528)早在文艺复兴时期就常以铅笔、碳笔或钢笔手绘动物、植物、风景或创作草图,然后敷以淡淡的水彩使画面获得透明而微妙的色彩效果。其淡彩形式表现的自然景物后来成为传世佳作,如《大草坪》、《阿尔卑斯山》等作品(图1-1)。

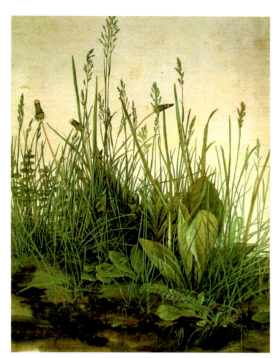

图1-1
《青草地》阿尔布雷特·丢勒

说到水彩，很多人会想到英国。英国水彩在世界上有着极其重要的历史地位，所以很多人认为英国是水彩的发源地，实际上水彩产生于欧洲大陆，只是定型于英伦三岛。17世纪以前，画家们大多先用铅笔或者墨线笔在纸上绘出线稿或素描稿，然后薄施透明水彩颜色。在此时期，画面中的颜色起到了烘托和辅助作用。到了17世纪，水彩开始广为流传，荷兰也涌现了一批水彩画家，绘画大师伦勃朗（Rembrandt Van Rijn，1606～1669）在绘制水墨画时也常常敷以水彩颜色来表现风景与人物。进入18世纪，地志学和制图术的发展也给英国水彩带来腾飞的契机。18世纪中叶，被誉为"水彩之父"的画家保尔·桑德比（Paul Sandby，1725～1809）用各种颜色进行研究和实验，使英国水彩得到了重大的发展。18世纪后期到19世纪前半叶，英国水彩达到极盛阶段，最有代表的是托马斯·吉尔丁（Thomas Girtin，1775～1802）和威廉·透纳（Joseph Mallord William Turer，1775～1851）。在吉尔丁之前，水彩的着色大致比较单调，吉尔丁善于从自然景色中寻找诗意，从而使单调的淡彩画变成色彩丰富的水彩画，使英国水彩的色彩有了改革。威廉·透纳擅长表现光与色，是印象主义的先驱，是现代水彩画真正的开山祖师，对今后的水彩画影响深远。透纳毕生的水彩作品高达2万多幅，他的直接画法使水彩画艺术达到了新的高度，在光线、色彩、空气等方面都取得了突破性进展，构成气势磅礴和朦胧虚幻的独特画风（图1-2～图1-4）。19世纪中叶后，水彩画得到了迅猛发展并真正成为了独立的画种。

线条淡彩一直延续发展，这种最原始的绘画表达方式在历史长河中并未被电脑与各种高科技所替代，并且在现代设计中应用广泛。例如建筑师就常用线条淡彩的方式构思草图或做快题效果表现，在建筑风景写生时也常用钢笔淡彩表达；漫画与动画的原图设计也常常沿用线条淡彩的手绘表现方式，而插画设计中线条淡彩也是必不可少的表现方式；包括目前许多工业设计、产品设计、首饰

图 1-2
牛津基督教堂学院的汤姆塔，1792年，威廉·透纳

图 1-3
圣安赛尔姆礼拜堂与坎特伯雷大教堂的圆顶，1794年，威廉·透纳

图 1-4
老伦敦桥与伦敦港，1824年，威廉·透纳

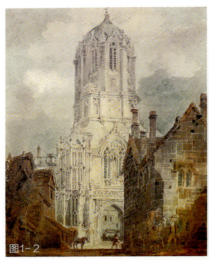
图1-2

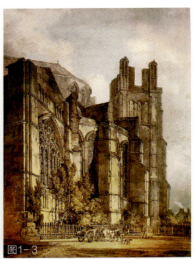
图1-3

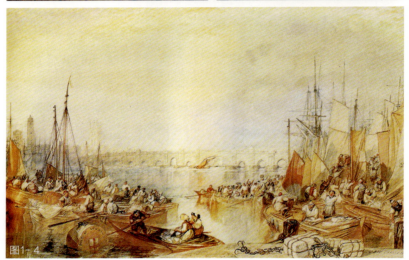
图1-4

设计师在绘制草图方案时也常常使用线条淡彩这种表达方式。因此，线条淡彩在现代设计领域中有着极其重要的地位，是众多设计师必须掌握的一门重要绘画技能。而建筑设计专业常使用的三种线条淡彩表现技法主要有水彩线条淡彩、马克笔线条淡彩、彩色铅笔线条淡彩。

1.1.1 水彩线条淡彩

水彩画是最古老的艺术形式之一，也是比较难掌握的一种绘画技法，水彩的表现技巧需要多加练习来掌握。水彩画的特点是水色

交融，清新透明，抒情性强。最大的难度是对水分的控制，这包括了对画面的干湿度、空气的湿度、纸张的吸水度、笔与颜料的含水度的掌握，需要长期大量的实践来积累经验。水彩画以薄画法为主，作画程序较强，不适宜反复修改，作画过程要一气呵成。现代水彩汲取了其他画种的有关技法，融合了多种风格形式，丰富和发展了水彩的艺术风貌。其实在现代中国的第一代建筑大师中，也有一大批优秀的水彩画家，例如梁思成、杨廷宝、童寯等。因此，水彩画技法运用的熟练程度，对今后的设计表现具有重要意义。

钢笔淡彩中的水彩渲染是现代建筑设计中常用的一种表达方式，也是建筑写生常用的一种方法。但其与单纯的水彩画有所区别。相对而言，钢笔淡彩对线条营造的空间有更高的要求，比较注重线稿的表达与造型的体现，色彩有时甚至只起到点缀作用。

如图1-5所示，作者将建筑和周边风景先用钢笔线条画好，然后再用水彩薄薄地渲染上颜色，所营造出来的画面效果清新透明。

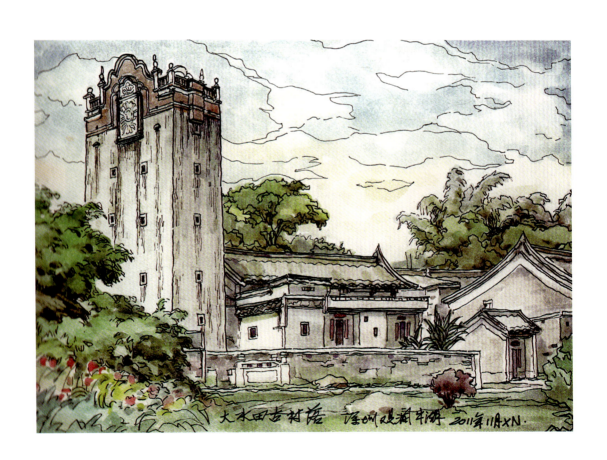

图1-5 观澜古村落，黄莘南

1.1.2 马克笔淡彩

马克笔淡彩是目前建筑快速表现中最常用的表现方法。马克笔作为使用的工具，其有便捷性、色彩效果逼真等优点，深受建筑人士与各大院校师生的欢迎。在建筑专业中，马克笔淡彩常用于建筑风景写生、建筑画、建筑快题表现、建筑方案的规划图、城市规划图表现等方面。

图1-6的马克笔淡彩用笔干脆利落，色彩语言表达非常简洁，线条极具个性。

图1-7的玻璃、人物和植物配景都表现得十分出色，并且充分发挥了灰卡纸的特点，建筑高光部分略加粉白色提亮，暗部以马克笔压出阴影，大部分墙面保留卡纸的本色。画面整体效果通透明快。

马克笔也称记号笔，由英文Marker音译而来。马克笔分为油性笔与水性笔两种特质，其中油性笔颜色较稳定和透明、色彩叠加颜色丰富，色彩经过长时间的保留还能鲜艳如初；水性马克笔，以水为

图1-6 透视图，白建波

图 1-7 透视图,严海涛

溶剂,对纸张要求较高,叠加容易返色发灰,且不宜长时间保留。马克笔用笔时为湿性,但画出来的笔画几乎马上就干。性能有点像钢笔类工具使用水彩,但不像水彩一样将色混合,也不用刷笔、洗笔,使用非常方便。

马克笔表现法是本课程改革的重要部分,是非常必要的教学环节。马克笔由于比较透明,浅色无法覆盖深色,所以一般情况下,在上色过程中色彩从浅色开始,逐渐加深,但是也要就情况而定,例如有时候有些技法是可以先画暗部的深色再画浅色。马克笔在上色前,要先画完整的钢笔稿,根据稿件的大小选择笔的型号。每次在马克笔表现的课程中笔者都要求学生先用自己的马克笔做好色谱表,然后对照色谱表选择适合的颜色。马克笔一般要求用笔干脆利落,特别是表现光滑面时用笔要肯定,中间不停顿,也不适合来回用笔过多。颜色重叠要从浅色到深色,叠加颜色时要等上一遍颜色干透,否则画出来的笔触容易脏且会污染马克笔的笔头。马克笔的笔触主要有点笔、排笔、线笔、飞笔等。其笔触在表现时要注意粗细对比、曲直对比、长短对比、疏密对比等。在表现中要注意几点:(1)同类色叠加法要从浅到深,从亮部到暗部逐渐加强;(2)物体亮部与高光处理要注意留白、提白或者用涂改液点高光;(3)物体暗部及投影处理颜色要统一协调等。

1.1.3 彩色铅笔淡彩

铅笔淡彩指的是用彩色铅笔在钢笔或铅笔的线稿上表现淡彩效果的一种绘画方式,也常用于建筑风景写生、建筑快题表现、建筑方案规划图、城市规划图表现等方面,也是目前建筑画快速表现的常用方法之一。

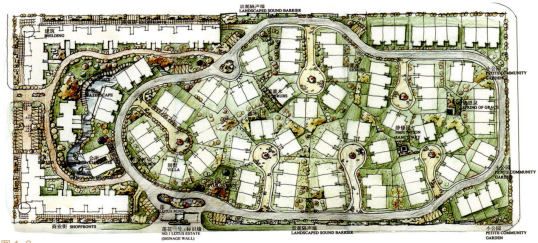

图 1-8

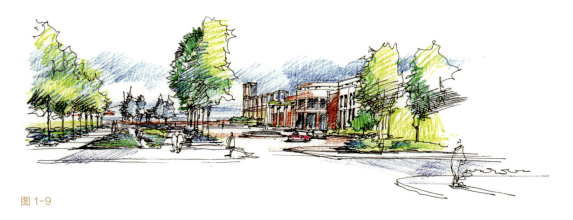

图 1-9

图 1-8 景观规划,刘佳琼
图 1-9 中心广场会所,张辉

 图1-8的景观规划作品主要用彩色铅笔进行色彩表达,所营造的画面色彩清新淡雅。图1-9的作者也是用彩色铅笔进行快题方案效果图的表达,用笔潇洒轻松,手法娴熟,色彩丰富、协调。

 铅笔的色彩空间营造原理大体跟水彩相同,不同的是工具的技法不同,基本用法跟普通铅笔一样,要注意用笔和笔触的方向、大小、轻重等,但彩铅能通过叠加法来调色,例如红色加黄色会有橙色的倾向,黄色叠加蓝色会有偏绿色的倾向,只不过相比较于水彩没那么融合。当然,水溶性铅笔也可以通过用水来调和产生水彩效果,但还是没有水彩效果那么自然。总之,这两种工具的使用也是设计训练中不可跨越的学习阶段。

 水彩画令人向往但难以掌握,彩铅相对容易上手,而水溶性彩

色铅笔具备铅笔与水彩的特点,可以为效果图带来惊喜,两种效果可以混合使用,易于控制。用彩铅上色时也要注意色彩的微妙变化,我们可以通过混色叠加来丰富色彩,色相中蓝灰色最适合表现阴影。彩色铅笔可以快速表现出光线或者色调的变化,只是彩铅笔触较细,使用比较耗时。水溶性彩铅具有铅笔的笔触,使用方法基本与铅笔一样,只要用水就可以将其溶解,带有水彩的感觉。彩铅的笔触取决于握笔的姿势、角度与力度,基本的上色方法是让铅笔稍稍倾斜,反复排细线对对象进行着色。

1.2 线条淡彩课程的工具准备

1.2.1 水彩的作画工具

1. 铅笔

起稿不适宜用太硬或者太粗的铅笔,因为太硬的铅笔笔触对水彩纸会有伤害,太粗的铅笔画出来的线条过粗,往往效果不够理想。因此,起稿用2B、3B铅笔线条较轻,相对比较适合。

2. 水彩笔

水彩笔主要分为圆头和扁头两种(图1-10、图1-11)。

最好选择羊毛、貂毛或狼豪等吸水性较强的笔,甚至可以用毛笔代替。一般情况,针对初学者而言,水彩画笔买大、中、小号就基本够用,但目前市面上众多品牌多为整套出售。因此,在水彩笔

图 1-10 圆头水彩笔
图 1-11 扁头水彩笔

图 1-10

图 1-11

的购买方面，笔者建议学生购备圆头水彩笔和扁头水彩笔各一套。静物写生时常用扁头水彩笔，因扁头笔的笔头宽大，铺大色块方便，表现大气、轻松；而建筑快题表现用水彩渲染时常用圆头水彩笔，因圆头水彩笔含水量大，笔尖细，适合细致刻画和线条表现。

3. 水彩纸

图1-12 水彩纸

水彩纸的特性是吸水性比一般纸强，磅数较大，纸面的纤维也较强壮，不易因重复涂抹而破裂、起毛球。依纤维来分，水彩纸有棉质（较白）和麻质（发黄）两种基本纤维；依表面来分，则有粗面、滑面之分；依纹理来分，有粗纹、细纹、中纹之分（图1-12）。

一般分国产纸和进口纸，对于学生来说，作业与练习用吸水性适中的国产纸即可。国产纸建议购买保定纸，因为保定纸不容易起毛。国产水彩纸的牌子也很多，有宝虹、大千、雪山等牌子。纸的厚度建议挑选180～300克的，都比较适合学生练习。进口纸有棉浆纸和木浆纸，品牌有：法布里雅诺（Fabriano）、康颂（CANSON）和巴比松（Barbizon）等。例如康颂（CANSON）品牌中的阿诗（Arches）就是一款目前全球顶级的水彩画纸，它采用纤维（棉+麻）制成，采用独特的制造工艺，可以承受多次刮擦，并使色彩达到最佳状态，但价格昂贵，不适合学生练习。

4. 水彩颜料

水彩颜料主要有固体水彩与管装水彩两种，两者的区别为：固体水彩含水量比较低，呈凝固干燥状态，用时需要用蘸水的笔涂抹颜料表面，将颜料溶解下来使用。管装水彩颜料含水较多，呈膏体状，可以挤在水彩调色盘里再用笔酌量与水和其他颜色混合使用。区别在于：固体颜料中胶和色混合均匀且不容易分离，管装颜料稳定性不如固体颜料，时间长了会在管中脱胶。常见的问题为新买的颜料打开后先挤出透明的胶液，之后才是颜料，这样颜料中胶的含量就很难保证比例稳定，但是在学院的教学中，管装颜料使用最为广泛。国产管装颜料中最常用的牌子为马利或国产版温莎牛顿。这两种颜料价格比较实惠，品质也还不错，深受学生欢迎，特别是马利这个国产老品牌（图1-13），一直陪伴着众多艺术工作者和爱好者

图1-13

图1-14

图1-13 马利水彩颜料
图1-14 马克笔

共同成长。

固体水彩常见的品牌有：樱花18色固体水彩，樱花是泰伦斯旗下的入门级，日系色感，颗粒比较粗；凡·高VanGogh 24色铁盒固体水彩，是一款较为实用的固体水彩，价格适中，上色效果不错，与伦勃朗对比透明程度稍微逊色，色彩的调和效果很不错；温莎牛顿12色全块固体水彩，是国内普通美术用品店较容易买到的水彩品牌，色彩的效果不是特别透彻，颗粒比较大，透明效果欠佳。此外，还有荷尔拜因holbein、伦勃朗Rembrant 24色、史明克24色大师级等。大师级色彩更加鲜明一些，但价格相对比较昂贵，只需了解一下，作为学生课堂作业练习并不推荐使用。

5. 调色盒

目前最普遍使用的是白色塑料调色盒，最好购买盒盖与盛色格连接在一起的，这样使用会更加方便。

6. 水桶

视个人使用习惯而定，折叠式水桶相对一般水桶更方便携带。

7. 其他工具

胶布、画板、小刀、海绵（毛巾）等。

1.2.2 马克笔表现工具

马克笔是近年来最常见的一种快速表现工具（图1-14）。马克笔颜色鲜亮而透明，溶剂多为酒精或二甲苯。

1. 马克笔性质分类

（1）水性马克笔

没有浸透性，遇水即溶。可以重复叠加使用，和水彩性质比较

第1章 线条淡彩概述 11

相似，不能把过多的色彩重叠起来使用，否则颜色很容易变脏。水性马克笔的颜色亮丽且具有透明感，重叠时没有油性笔叠加痕迹那么明显，但色彩和手感上不及油性马克笔，使用不当容易刮伤纸面。

（2）油性马克笔

油性马克笔的挥发性、渗透力和覆盖性相对水性马克笔要强一些。手感顺滑，颜色也相对稳定、滋润。因此，使用时要快速、肯定。油性马克笔快干、耐水且耐光性相对要比水性马克笔好一些。

马克笔色彩种类非常丰富，且不同牌子的色彩和型号都略有不同。其与水彩和水粉颜料在绘画上有很大的差异。对马克笔来说，每一种颜色都是固定的色彩，因此要熟悉每一支马克笔的名称及其色彩，才能在上色时得心应手，并逐渐形成个人的习惯与风格。初学者，最好能根据不同材质的纸各做一个色谱表，然后对照色谱选择适合的颜色。

2. 马克笔淡彩要准备的工具

（1）线稿工具

钢笔、美工笔、高光笔、油性签字笔或秀丽笔。

（2）马克笔的选择

有很多品牌可供选择，例如：法卡勒、秀普、宝克、touch、美辉、斯塔STA等，各种牌子的笔都有自身的特点。其实马克笔每个牌子的色彩都有所区别，选笔最好是在实体店根据色谱亲自试色选择。建筑学专业的学生购买时主要挑选有灰色系：BG1、BG3、BG5、BG7、BG9；绿灰色系：GG1、GG3、GG5、GG7、GG9；冷灰色系：CG0.5、CG1、CG2、CG3、CG4、CG5、CG6、CG7、CG8、CG9；暖灰色系：WG0.5、WG1、WG2、WG3、WG4、WG5、WG6、WG7、WG8、WG9等。在选购时，可根据自己的需要进行型号选择，不需要全部选购。一般学生选购30色~60色已经够用，实际使用的颜色常常是十几个常用颜色。一般网上都有为建筑专业推荐的36色、60色、72色等，但同学们还是要根据自己的需求进行选择。

（3）马克笔的纸张及其他工具

马克笔纸张的运用选择性较多，除了有专用的马克纸之外，很多白色系或浅灰色系的纸张都可以作为马克笔的写生用纸。例如：绘图纸、复印纸、水彩纸、素描纸、白卡纸、牛皮纸、硫酸纸等都可以。当然，运用不同的纸张会产生不同的视觉效果，例如：如果

在一些密度相对比较松散的纸上，会产生晕染的视觉效果，如水彩纸、水粉纸和素描纸等；在白卡纸上，由于纸张不吸水且光滑，马克笔的色彩和笔触效果往往明快爽朗，能够充分体现出"光、爽、挺"的视觉效果。另外，硫酸纸、马克笔专用纸以及各种绘图纸都有马克笔发挥的余地，也都会产生不同的视觉效果。同时，马克笔还可以与其他的材料混合使用，如：水彩、彩色铅笔等，其效果往往也会让人惊喜。

1.2.3 彩色铅笔表现工具

彩色铅笔的独特性在于色彩丰富且细腻，可以表现出较为轻盈、通透的质感（图1-15）。彩色铅笔分蜡基质彩铅和水溶性彩铅。

1. 蜡基质不溶性彩铅

色彩丰富，表现效果特别，不能水溶。不溶性彩色铅笔可分为干性和油性，我们一般在市面上买的大部分都是不溶性彩色铅笔。其为绘画入门的最佳选择，画出的效果较淡。大多可用橡皮擦去，有着半透明的特征，可通过颜色的叠加呈现不同的画面效果。

2. 水溶性彩铅

具有水溶性，但是水溶性的彩铅很难形成平润的色层，容易形成色斑，类似水彩画，比较适合画建筑物和速写。比较好的彩铅国内常用品牌有：辉柏嘉（中外合资）、中华、真彩等；国外品牌有：德国施德楼、英国得韵、德国辉柏嘉、瑞士卡达、荷兰凡高、德国天鹅、日本三菱、日本荷尔拜因等。

建议用纸：专用彩铅纸、水彩纸、素描纸等。

图 1-15 彩色铅笔

其他工具：（1）削笔刀，最好用专业一点的削笔刀（多数彩铅里面都会配有一个削笔刀），小刀（提供一个参考而已，不推荐用小刀）。（2）橡皮：常用的软橡皮、硬橡皮和可塑橡皮（跟橡皮泥一样可以捏成各种形状）。（3）棉签或者纸巾：柔化彩色铅笔笔触的利器。

1.3 线条淡彩课程的特点与优势

线条淡彩是一种能在钢笔或铅笔线条的底稿上用淡彩形式和谐地表达物体的立体感、空间层次感的绘画方法。线条淡彩课程是很实用的一门建筑设计专业美术基础课程，又是建筑电脑效果图制作的前提与基础。

随着时代的发展，设计师的快速表现得到长足的发展，水彩、马克笔、彩铅等媒介以其透明、轻便的特点在建筑画手绘表现中占据着重要的位置。因此，线条淡彩技法的掌握对建筑专业的学生来说非常重要。笔者在教学内容上以水彩静物写生过渡到水彩风景写生，然后再从水彩快速表现过渡到马克笔、彩色铅笔建筑快速表现等。

在以往众多教材或讲义中，水彩静物一般不归类为线条淡彩，水彩静物本身就是众多高校中的一门独立课程，人们所指的线条淡彩往往都是钢笔淡彩的建筑写生或快题表现。但是本书所编的内容却包括了水彩静物写生，这是由于考虑到建筑专业中美术色彩课程较少，学生多数没有色彩与绘画基础。为了取得更好的教学效果，本课程既要保持传统色彩教学又要根据专业特点进行改革与创新。

1.3.1 水彩静物写生

立足于基础课程，通过色彩原理的学习，色彩静物写生的训练，了解色彩的变化，让学生掌握色彩塑造形体与空间的技能，提高色彩涵养，为今后的设计课程打好基础。

1.3.2 线条淡彩建筑表现

线条淡彩建筑表现有水彩表现、马克笔表现和彩色铅笔表现。

本课程在实际教学中，强化和积累学生多方面的表现能力和审美能力，是当下建筑设计教育中一个非常值得思考的问题。无论是水彩淡彩表现、马克笔淡彩表现还是彩铅表现，都应该让学生掌握基本技法，方便学生日后在快速表现中能根据不同需求来绘图，并能找出自己最擅长的表现方法。训练学生马克笔表现是本课程中进行改革的重要部分，是非常必要的教学环节。因为马克笔是目前建筑快速表现中最常使用的工具，其有便捷性、色彩效果逼真等优点，深受建筑人士欢迎。线条淡彩是建筑设计专业的美术基础，又是建筑电脑效果图制作的前提与基础。建筑钢笔淡彩是各画种中一种独立的绘画形式，同时也是各高等院校建筑、环境设计、城市规划及园林设计专业的美术造型基础训练的主要课程之一。它通过对传统或现代建筑的提炼、概括、表现来培养学生的造型审美能力与创造能力。随着时代的发展，电脑软件绘制效果图已代替了传统的水粉效果图，设计师的快速表现也得到长足发展。设计师在表现效果时多通过线条淡彩去表达自己的设计理念、形体空间与色彩，最后再根据设计方案去用电脑完成建筑效果图。因此，水彩与马克笔、彩铅等媒介以其透明淡雅、轻便的特点在建筑画表现中占据着非常重要的位置，技法的掌握对建筑设计专业的学生非常重要。

因此，在目前实际教学中，如何使学生通过色彩课程的学习，强化和积累学生多方面的表现能力和审美能力，是当下建筑设计教育中非常值得思考的一个问题。

1.4 线条淡彩的写生方法

1.4.1 取景与构图

用线条淡彩进行风景写生时，取景很重要，当置身于大自然中或建筑群中时很多人会觉得无从下手。在寻找景物时，往往浪费很多时间也没有找到合适的景物。因此，一幅好的写生应从取景开始，画者应仔细观察并寻找自己最感兴趣的角度、认真思考表达方法与方式。

（1）可利用两手的拇指与食指搭成取景框。

（2）取景要选好角度，因为取景角度将决定画面的透视关系与构图方法等。

（3）构图要突出重点，主次分明、宾主有序。

（4）构图要讲究视觉平衡法则，平衡是绘画构图中最基本的一项法则，均衡通过视觉产生美感。画面不要偏左偏右或偏上偏下，否则画面就会失衡。

（5）画面要有轻重、疏密对比，节奏与韵律对比，缺乏变化与对比的画面显得呆板、平淡，缺乏稳定性。

1.4.2 透视

"透视"一词来源于拉丁文"perspclre"（看透）。我们看到的自然界物像呈现出近大远小的空间现象，就是透视现象。用科学的原理和方法把透视现象准确地表现在画面上，使其形象、位置、空间与实景感觉相同，这就是绘画透视。

在写生中，建筑作为主体，是构图的中心。作画时应根据景物选择最好的表现角度，认真对待透视与建筑的形体结构，充分展现建筑的特征。建筑相对静物而言，结构与形态都比较复杂。特别是中国古建筑，在表现对象时要注意对形体的概括，并要抓住其结构与形态特点、比例与透视关系等。

透视一般分为：一点透视（平行透视）、两点透视（成角透视）和三点透视。

视点：画者眼睛的位置。视线：视点与物像之间的连线。视域：固定视点后，60°视角所看到的范围。心点：就是画者眼睛正对着视平线上的一点。视平线：和视点等高的一条水平线。

一点透视（平行透视），是指物体的两组线，一组平行于画面，另一组垂直于画面，聚集于一个消失点。

两点透视（成角透视），是指物体有一组线与画面垂直，其他两组线均与画面成一定角度，而每组线有一个消失点，共两个消失点。

三点透视：三点透视就是物体相对于画面，其面及棱线都不平行时，面的边线可以延伸为三个消失点，用俯视或仰视等去看物体就会形成三点透视（图1-16）。

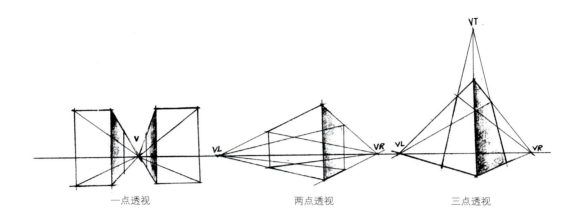

一点透视　　　　　两点透视　　　　　三点透视

图1-16 透视，程东玲

1.4.3 画面表现

1. 线稿

在线条淡彩的课程中，重点是淡彩建筑画表现，线是水彩表现图的出发点和归宿，相对于色彩，表现图的线一般如同地基之于建筑，其功用不言而喻。在教学中，笔者时常注意到有不少同学起稿一丝不苟、非常细致，但勾出来的形象机械呆板不够鲜活，原因多数是因所勾的线条缺乏轻重感、层次感和韵律感。勾线要有变化，不管选用钢笔、铅笔或针管笔，勾出来的线条都要讲求变化和美感，注意疏密、曲直、长短的变化。用线最忌讳的是零零碎碎、断断续续、优柔寡断、不肯定。线有节奏变化、有虚实对比、松紧有度、刚柔并济、疏密得当就有美感。这需要长时间的训练，才能技艺精湛。

2. 淡彩点缀

首先要起好线稿，然后从大色调的色块或者最浅的颜色开始，由亮部到暗部叠加，根据画面中的造型与空间需要结合实际情况赋予色彩。钢笔淡彩的画面表现相对常规的水彩画来说要比较轻松随性一些，比如很多时候钢笔淡彩的天空可以很随意地画几笔，或者飞笔、留白等，然而水彩画面就要画得相对"满"一些。毕竟，钢笔淡彩会更注重钢笔线条的造型，色彩只是用来烘托画面的氛围而已。

本章小结：

本章讲述了线条淡彩的定义与不同的淡彩工具表现的方法与特点，结合具体图例讲述本课程所需要准备的工具以及在建筑写生中淡彩的写生方法，如取景、构图、透视关系的处理与画面表现等。学生可通过本章节的理论内容掌握要点，为今后的线条淡彩课程实践部分打好基础。

作业与训练：

1. 准备好各种工具，运用各种工具进行色彩练习，感受不同工具表现所带来的色彩感觉。（课后练习3小时）
2. 用钢笔工具临摹一点透视和两点透视的建筑作品各一张。（课后训练每张作品2～3小时）
3. 用马克笔自制色谱表一份。

第 2 章

色彩的基本原理

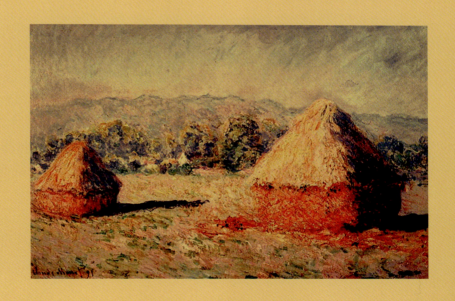

本章要点：
1. 色彩的三要素（色相、明度与纯度）
2. 固有色、环境色、光源色

2.1 色彩的三要素

色彩三要素包括了色彩构成三要素（色相、明度、纯度）和绘画三要素（固有色、环境色、光源色）。

2.1.1 色相

色相是色彩的相貌特征和名称，是区分不同颜色品相的称谓，例如：红、黄、紫、蓝绿、紫红等。了解色彩名称的来源可以帮助我们更好地了解色彩与表述色彩。

色彩的名称有很多，这是因为其命名方式就有很多种，人们常常根据其明度、色相、纯度、色素的提取原料或生活用品等不同方式去命名。例如，深蓝、浅绿、浅黄、粉蓝等色彩名称就是根据明度命名；黄绿、棕红、蓝紫、红紫等色彩名称是根据色相的含量命名；纯蓝、蓝灰、红灰、大红等是根据纯度命名；煤黑、朱砂红、镉黄等是根据色素提取颜料的原料命名；玫瑰红、柠檬黄、藤黄、咖啡色等是根据生活物品的类似色彩命名。

2.1.2 明度

明度是色彩的深浅明暗程度。色彩的明度也与物体对光的吸收与光的反射有关，即物体表面反射同一波长的光量不同，使颜色的深浅（明暗）有了差别。如果物体各种波长的光被物体吸收，吸收越多，物体明度越低，越呈暗色调，反之吸收越少，反射的光越多，越呈明色调。因此，同色系中也有相对的黑白灰之分。在颜料中，色彩也有明度之分，例如黄色明亮，紫色与深蓝色较暗等。

2.1.3 纯度

纯度是色彩的饱和度，即色彩的鲜艳度或浑浊度。纯度越高颜色越鲜艳，反之越灰。在颜料中纯度最高的是三原色红、黄、蓝。

2.2 色彩的混合相调规律

两种以上的颜料直接加在一起调和，出现新的颜色就是色彩的

混合相调。

2.2.1 原色

红、黄、蓝是无法用其他颜色混合产生的，不可分解也不可调配，这种最基本的色彩称为原色。

2.2.2 间色

间色亦称为第二次色，指的是把两种原色分别相调得出的颜色，即橙、紫、绿等。

2.2.3 复色

复色亦称三次色，它是由两个间色或三个原色混合而成的色彩，复色偏灰，不同间色与原色混合可以调出各种各样不同层次复色的灰。颜色的混合需要经验，单用理论理解是非常局限的。有些颜料本身也是复色，如孰褐、赭石等。如果复色用得不好，会使画面变得脏和灰。

2.3 光与色（固有色、环境色、光源色）

2.3.1 光

色彩的知觉是大脑对客观对象色彩的反映。我们一切能感知色彩的视觉活动都必须通过光这个媒介，如果没有光就没有办法感知色，故光也被称为色之母。可见太阳光，光的主要来源是太阳的辐射能。在光学中，从380~780毫微米波长之间的电磁波是可见光。英国科学家牛顿用三棱镜分离出太阳光由七色光谱构成。白光通过棱镜后被分解成多种颜色逐渐过渡的色谱，颜色依次为红、橙、黄、绿、青、蓝、紫，这就是可见光谱。其中，红色光波长最长，达700~610毫微米。

1. 由各种光源，如：（1）白炽灯；（2）钨丝灯；（3）太阳光；（4）白昼光。光源发出的光波长短、强弱、比例性质形成不同的色光，叫做光源色。

2. 固有色就是物体本身所特有的固有色彩。例如，成熟的香蕉是黄色的，洁净的天空是蓝色的，雪是白色的。

3. 环境色也叫"条件色"，环境色是光源色作用在物体表面上而反射的混合色光，所以环境色的产生是与光源的照射分不开的。物体表面受到光照后，除吸收一定的光外，也能反射到周围的物体上。尤其在光滑的材质上更具有强烈的反射作用。同时在暗部中反映也较明显。环境色的存在和变化，加强了画面相互之间的色彩呼应和联系，能够微妙地表现出物体的质感。自然界中任何事物和现象都不是孤立存在的，一切物体色均受到周围环境不同程度的影响。环境色是物体的周围物体所反射的光色，它也会引起物体固有色变化。环境色是光源色作用在物体表面上而反射的混合色光，所以环境色的产生与光源的照射密不可分。在色彩写生实践中，认识理解物体色彩的相互影响，弄清物体光源色、固有色、环境色的相互关系，才能画出色彩丰富、和谐的作品。例如，在一只白瓷杯的背光部附近放一块红布时，白瓷杯靠近红布的一面会受到红布的影响，反光出红灰色倾向；如果把红布换成一块蓝布，白瓷杯的反光又会变成蓝灰色倾向。可见，物体的固有色实际上是会受光源色、环境色的影响而变化的（图2-1）。

在色彩写生实践中，认识理解物体色彩的相互影响，弄清物体光源色、固有色、环境色的相互关系，才能画出色彩丰富、和谐的作品。

图 2-1
环境色与杯子，程东玲

每一块色彩都有自身的色彩倾向，同时也有相对的冷暖对比。每一幅画面的色彩都要有个调子，也就是色彩的整体倾向。调子一词来自于音乐，而绘画中的色调会根据写生景物的时间、季节甚至绘画者的心境产生变化。例如：清晨的雾霭是偏冷调的，夕阳下的沙滩是暖调子的，冬天的冰雪世界是冷调子的，秋天的稻田是暖调子的等。绘画的调子从明度上分有：明调子、灰调子、暗调子；从冷暖上分，冷调子、暖调子、中性调子；从色相上分有黄调子、红调子、蓝调子、绿调子、紫调子等。

2.3.2 光的反射与吸收

光是色的魔术师，光与色有着非常密切的关系，色彩与光并存，没有光就没有色，色彩的变化与光密不可分。光在传播时有直射、反射、透射、漫射、折射等多种形式。光直射时直接传入人的眼睛，视觉感受到的是光源色。当光源照射物体时，光从物体表面反射出来，人的眼睛感受到的是物体表面的色彩。当光照射时，如遇到玻璃之类的透明物体，人的眼睛看到的是透过物体的穿透色。光在传播过程中，受到物体的干涉时，则产生漫射，对物体的表面色有一定影响。如通过不同物体时产生方向变化，称为折射，反映至人眼的色光与物体色相同。我们肉眼感受到的色彩都是光线反射出的色彩。物体本身有吸收光的能力，当光线照射在物体上，部分光被吸收，部分光被反射，我们感受到的是反射出的光的颜色。自然界的物体五花八门、变化万千，它们本身虽然大都不会发光，但都具有选择性地吸收、反射、透射色光的特性。其实任何物体对色与光不可能全部吸收或反射，因此，实际上不存在绝对的黑与白。物体对色光的吸收、反射或透射能力，很容易受到物体表面肌理状态的影响，表面光滑、平整、细腻的物体，对色光的反射较强，如镜子、磨光石面、丝绸织物等；表面粗糙、凹凸、疏松的物体，易使光线产生漫射现象，故对色光的反射较弱，如毛玻璃、呢绒、海绵等。

光与色有着非常微妙的变化，同一处景物会因季节或者一天不同的时间段产生不同的情调。一天之中，早晨、中午、傍晚这些时间上的差异以及照射地球角度的不同也会对景物的色彩产生不同的影响。太阳光的直接照射与漫射光形成强光与弱光。光线强时，物

体色会提高明度，其色彩倾向与纯度同时也会产生变化；光线弱时，物体明度会降低色彩的纯度饱和。我们在写生时，首先要判断光源色的方向、冷暖，分析观察物体色彩在光源色照射下所发生的具体变化，如同一建筑物在早晨、中午、傍晚不同光线照射下，或是在阴天、夜晚等特殊光线下，会呈现不同的色彩变化，理解这种因光源色的变化而变化的色彩关系，才能有所区别地画出不同时间环境气氛中的景物。

例如，印象派画家莫奈在表现同一物体的同一角度时，因为时间的不同则产生不同的色调（图2-2～图2-4），从这三幅油画作品可以看出大师对光影色彩变化的独特见解。

图2-2 莫奈油画作品之一
图2-3 莫奈油画作品之二

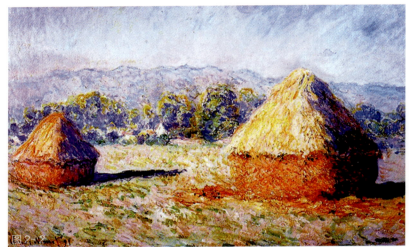

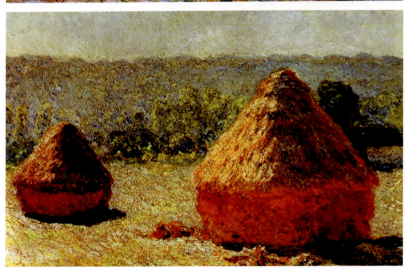

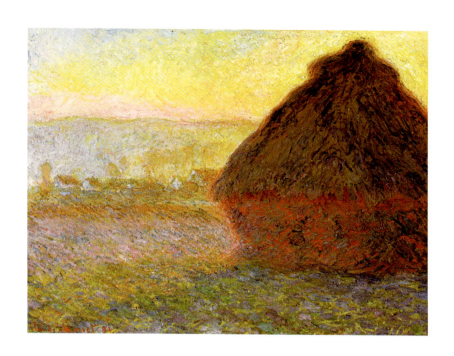

图 2-4
莫奈油画作品之三

本章小结：

本章简要讲述了色彩的基本原理，例如色彩的三要素与色彩的固有色、环境色、光源色等。

作业与训练：

1. 简述色彩与光的关系（200字左右）。
2. 观察并思考校园里的一处建筑与周边环境景物在不同时间段的色彩变化，例如早晨、中午、傍晚的色彩变化，并用文字记录观察心得（300字以上）。

第 3 章

水彩静物写生

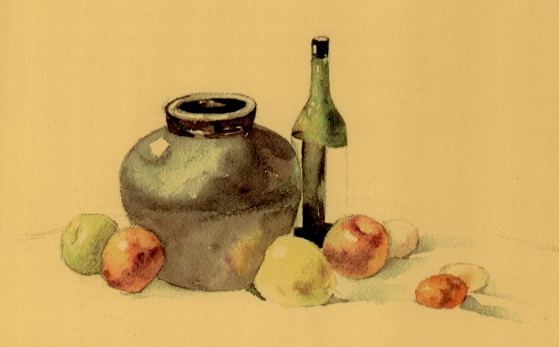

本章要点：
1. 水彩的性能与特点
2. 水彩静物写生的步骤与注意事项
3. 学生优秀作业分析

3.1 水彩的性能

水彩与水粉同属水彩范畴，而水彩颜料相对于水粉颜料来说较为透明，为透明水彩。水彩主要以水为媒介，调色时对水的运用与掌握是水彩技法的重点之一。水分在画面中有渗化、流动、晕染等特点，画水彩时要熟悉并充分发挥好水这个媒介的作用。

3.1.1 水彩颜料的透明度

最透明的是柠檬黄、淡黄、普蓝、翠绿、玫瑰红和青莲等；其次是橘黄、朱红、深绿、钴蓝等；透明度不够的颜料有土黄、群青、赭石、熟褐等颜色。作画时，透明色可以多次叠加形成多层画法，但不透明色叠加多次容易使画面变脏变灰，要注意使用的方法。

3.1.2 水彩颜料的肌理

柠檬黄、玫瑰红、普蓝等颜料色彩很透明，能溶解在水中，色彩无沉淀，适合表现透明和光滑的肌理；群青、钴蓝、煤黑、土黄、赭石、熟褐等以矿物质为主要成分的水彩颜料被水分解后会出现沉淀现象，有特殊肌理效果。但透明度不够，适合表现不透明的肌理效果。

3.2 水彩的技法

水彩的画法主要有干画法、湿画法与干湿结合法。（1）湿画法指在湿纸上着色可以产生扩散渗化效果，色与水的交融需要经验掌握。（2）干画法指在干纸上或者已经干透的彩色底子上着色。（3）干湿混用是综合表现手法，比如在大面积的背景上用湿底连续着色，一气呵成，以达到生动透明的效果；而近处的物体可以用干画法层层叠加，色彩鲜明，让虚实形成对比。

图3-1是湿画法，水色渗透、淋漓，用笔大气，水彩味浓厚。

图3-2是干画法，画面表达的光影效果非常写实逼真。

3.2.1 湿画法

湿画法是水彩画基本而重要的画法,水色渗透、晕化、淋漓,色彩效果自然、柔和、滋润,是最能充分体现水彩画透明、流畅和轻快特点的技法。一般要求湿纸或者湿底,在绘画过程中先将纸刷湿,在已经打湿的纸上运用水彩颜料与水溶合着色,可以产生扩散渗化效果。色与水交融,能渗进纸的肌理中,效果柔和、自然,非常适合表现虚远的场景或潮湿的雨景,是水彩最有特色的一种画法。

1. 干底湿画法

湿画法中可用平涂法或湿叠法进行。平涂法是在颜料盒上调好颜色,在纸上平涂铺开,可直接在干的纸底上使用平涂的方法绘制,笔上的水分要求饱满。湿叠法是两种以上不同的颜色在干燥的纸面上产生颜色渗化扩散融合的纸面调色效果,要求颜料水分饱满,且需要画者掌握水分与颜料控制的经验。如图3-3的背景所用的技法是湿画法中的平涂法。

图3-4是在干底上用水分饱满的笔触进行绘制,色彩湿叠的过程中会产生溶合渐变的效果,水色交融,色彩也会因为相互渗透产生新的色彩变化,而且色彩之间过渡非常自然。

图3-1 云龙山水,刘远智
图3-2 吉成林,吉森
图3-3 鳜鱼,王之江
图3-4 干底湿叠法笔触,程东玲
图3-5 橘子,程东玲

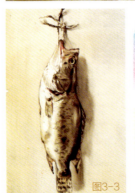

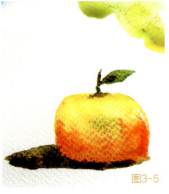

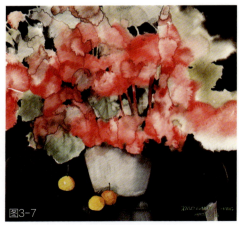

图3-6 湿底湿叠法笔触，
　　　 程东玲
图3-7 春馨，张小纲

图3-5是在干底的纸上用含水含色较多的笔触湿画水果，可以看到水果的橘黄色过渡到橘红色非常自然，色彩有渐变、溶合、渗透等效果。

2. 湿底湿叠法

要求纸底用清水或水分较多的基本色平涂，用水喷湿或者将纸放在水里浸泡到全湿，然后在已经湿了的纸上用水分较多的颜料平涂、叠加，产生出渗透、晕染、渐变、溶合等效果。

图3-6所示是纸底已经全部打湿，然后颜色画上去后就有晕染、渗透等效果。

图3-7主要应用的技法是湿底湿叠法，花卉的表达趁底色潮湿进行叠色，叠后颜色相互交融、渗透，过渡效果自然。

3.2.2 干画法

水彩技法中第一遍色干透后，再上第二遍、第三遍为干画法。由于干画法层层重叠，会产生丰富的层次效果，使表现对象明确、真实、深入。这种方法比较适合表现光影效果。但画时仍要求笔毫水分饱满、滋润，防止色彩干枯、僵死。干画法比较适合塑造前景，对塑造棱角分明、结构清晰明显的物品非常适合。干画法有叠色法、刮擦法和飞白法（枯笔画法）等。

1. 叠色法

一般又称为干接法和叠色法，指在已经干透或快干的彩色底子上着色和叠加颜色，能够获得结构分明和轮廓明显的清晰效果。干

叠法要注意颜料的透明度，透明的颜色在叠色过程中能多次叠加保持良好效果，不够透明的颜色会出现脏、灰的效果。其实每一个颜色都是好颜色，重点是看画者使用是否恰当，搭配是否合理。透明的颜色叠加时有透明清新之感，反之容易脏、灰（图3-8）。

2. 刮擦法

刮擦法能使画面层次丰富，富有肌理效果。一般要求画笔较为干枯且含色量大，用笔的纹理刮擦出特殊的肌理效果，有点类似于国画的皴法。刮擦法中也包含用刀片、笔杆、调色刀、砂纸等物品在画纸的底色上刮擦出亮色、高光或特殊肌理效果（图3-9）。如图3-10所示，用反复刮擦法绘制出岩石的肌理效果，画面岩石的质感沧桑厚重，非常写实。色彩统一协调，画面别有韵味。

3. 飞白法（枯笔画法）

笔上水少色多，悬腕提笔用正锋、侧锋或者逆锋在水彩纸上快速运笔，造成只有部分笔触绘涂在纸上，部分笔触悬空让画面留下白底缝隙呈空白状的笔法为飞白法，如图3-11所示。"飞白法"可用于表现水面的反光、树枝与人像的乱发等。

图3-8　叠色，程东玲
图3-9　刮擦法笔触，程东玲
图3-10　崖根，赵宝呈
图3-11　飞白笔触，程东玲

3.2.3 干湿混合法

干叠与湿叠混用是完成一幅水彩画要调动的综合方面的手段。比如大面积的背景或远景，我们常常会在湿底上连续着色，一气呵成，以达到生动透明的效果。而那些近处的物体可以用干画法层层叠加，色彩鲜明。让虚与实形成对比，画面效果更丰富也更生动。

图3-12先用清水将纸底打湿，趁湿将树叶、树枝和树干画上，然后等画面快干时用比较干的笔触画出前面的树叶、树枝和树干的细节。干湿结合法可以让树更立体，形成虚实对比。

图3-13所用的技法为干湿混合法，画面效果优美，光影效果柔和通透。

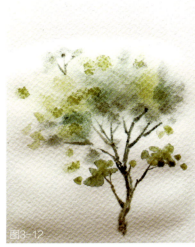
湿画法

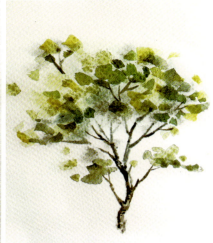
干湿结合画法

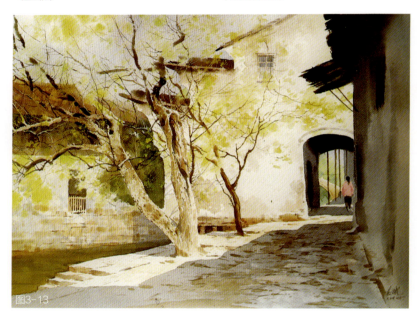

图 3-12
树的干湿结合法，程东玲

图 3-13
三月，袁珑

3.3 静物写生

　　水彩画的写生目前常见的画法有四种：一是古典画法，古典画法重形和色调，色彩变化少，不受条件色影响，强调素描的关系；二是印象派画法，重视条件色的表现，重视光与色的变化，是学习写生色彩必须了解的画法；三是色形结合法，是水彩写生最基础、最普及

的画法；四是装饰性画法，不讲究空间与透视，注重装饰味，趋平面化。我们平时的写生训练主要以色形结合法的静物写生为主。

3.3.1 静物的构图

1. 构图形式

静物的构图通常有：三角形构图（正三角、斜三角或倒三角），四边形构图，S形构图，C形构图等。

"三角形"是常用的构图形式。"三角形"的对称程度越大，安全感越强，缺点是易显呆板。选取恰当的重心是取得构图安全感的重要条件。重心过分偏上、偏下或旁移，都会产生不稳定感。为避免人的心理因素和视觉错视的消极影响，一般应将构图重心置于画面物理中心稍高的位置。因此，三角形构图中的斜三角最为常用，也较为灵活。四边形构图比较接近三角形构图，画面感比较饱满，但稳定性的感觉没有三角形构图强。例如图3-14为三角形构图，图3-15为四边形构图。S形构图与C形构图的画面感既平衡又具有旋律，这种构图在视觉上有均衡效果，并能增加画面的纵深感与韵律感。例如图3-16为S形构图，图3-17为C形构图。

2. 构图法则

（1）构图要突出重点与主体，主次分明、宾主有序。在每个画面中都要有对比，只有这样才能使主体物在画面上凸显出来。重点与主体物体要描绘精彩并突出，否则画面会过于沉闷，过于平淡。在对主体的色彩表现上，主体的色彩层次要丰富，色彩关系也要考虑得更为周全详尽，配景物体要简化、概括。

图3-14 绿苹果，陈朝生
图3-15 瓜果，李泳森

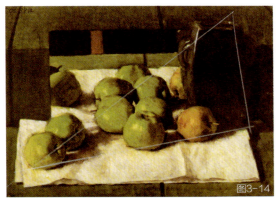
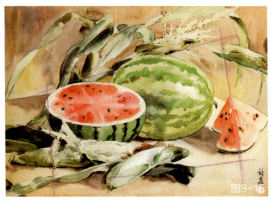

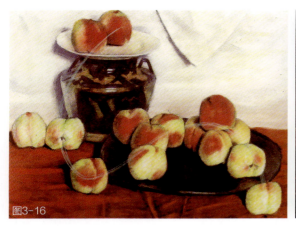
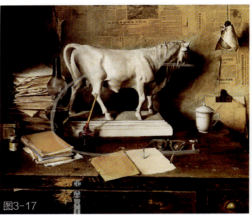

图 3-16
鲜桃，王肇民

图 3-17
一个教师的工作台，刘昌明

（2）构图要讲究视觉平衡法则，平衡是绘画构图中最基本的一项法则，均衡通过视觉产生美感。画面不要偏左偏右或偏上偏下，否则画面失衡。画面要有轻重、疏密对比，节奏与韵律对比，缺乏变化与对比的画面也会呆板、平淡，缺乏稳定性。

3.3.2 静物的色彩

1. 室内光与色的变化

室内因受白墙的反射与天光蓝色的漫射，形成的光源色偏冷。因此高光与受光面有偏灰冷的倾向，物体的暗面反之则偏暖，与受光面形成对比或互补的感觉。但静物的色彩不仅受光源色影响，也受物体的固有色与环境色影响。因此，室内光与物体色彩的变化规律可简单概括为：

（1）物体亮部色彩

光源色与固有色的结合色为物体的亮部色彩，色感取决并倾向于光源色的色性。

（2）物体高光色

高光色基本归纳为光源色的直接反射。

（3）物体中间色

这是物体的灰部，其色彩受少量光源色与环境色影响，主要以固有色加光源色和环境色调和。

（4）明暗交界线色彩

明暗交界线的色彩在明度上比暗部更暗，色彩感也最弱，一般为固有色加亮部色彩的补色。

（5）暗部色彩

物体暗部的色彩一般是固有色与环境色的综合，比物体中间调子的颜色更暗也更重一些。

（6）投影色彩

投影部分因为影子本身较暗，可以结合台面上的固有色加上环境色和受光面补色，投影的边缘也可加少量的天光色。

（7）反光色

物体的反光色以环境色为主，在明度上比暗部色彩要明亮，画反光色时可加入受光部光源色的补色。

总之，在画静物色彩时要注意观察色彩的变化，多画多练，提高色彩感觉能力与绘画技能。

2. 静物的色调

色调，即画面总体倾向的色彩效果，在某种或多种色彩的统筹摆布中，产生使画面有明显倾向性的色彩感觉。如图3-18的画面是色调偏黄的暖调子，而图3-19是一个色调偏紫的冷调子，两幅水彩的色调都非常统一和谐，明确表现出绘者面对景物时所想表达的氛围和情感。

3. 静物的色彩透视规律

学习用色彩营造空间，如何用色彩体现空间感呢？那就需要掌握色彩的透视规律了。在现实生活空间中离我们越近物体越清晰，越远物体越模糊。静物的色彩也随着距离的远近发生着变化，物品越近色相越明显，色彩纯度越高，越鲜明，明暗对比越强烈；景物越远，色彩纯度越弱，越灰，明暗色调对比也越弱。因此，我们将

图3-18 牡丹，彭茹华
图3-19 丁香，傅尚媛

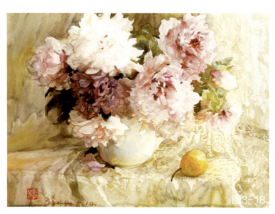
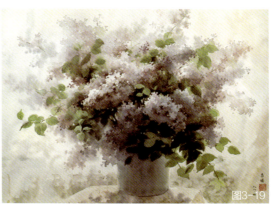

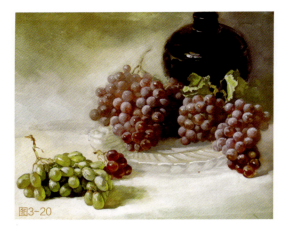

色彩的透视规律总结为：近暖远冷、近纯远灰。只有了解并掌握色彩透视规律才能在绘画实践中自如地运用色彩营造空间的深远感和光影关系。如图3-20所示，为营造色彩空间感，近处的葡萄纯度较高，色彩鲜明且色调偏暖，远处的葡萄色彩偏灰，纯度降低，色调偏冷，外形模糊。

3.3.3 静物的写生步骤

1. 水果写生

水果是静物写生中必不可少的元素，在画面中起重要作用。同时对于大多数没有美术基础的建筑学专业学生来说，先从水果的临摹与写生开始会相对容易掌握（图3-21、图3-22）。

图3-20 葡萄，朱同
图3-21 Still Life，巴尔蒂斯
图3-22 葡萄，程东玲

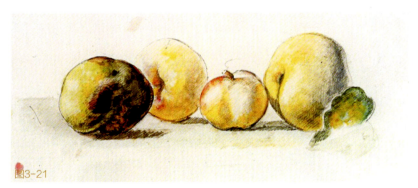

图3-21

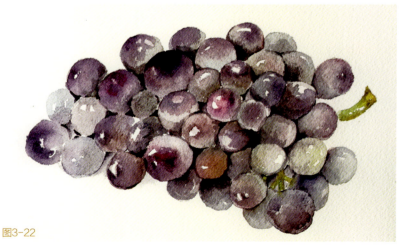

图3-22

水果写生步骤：

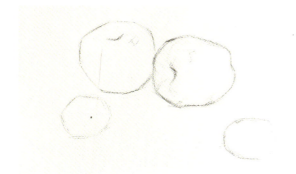

图 3-23 水果写生步骤 1，程东玲

（1）画水果线稿时要注意观察水果的造型与特征，先简单地用铅笔将水果的外轮廓与结构表达出来，不必画明暗（图3-23）。

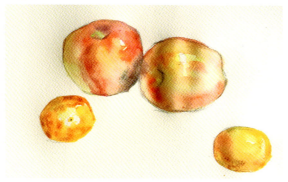

图 3-24 水果写生步骤 2，程东玲

（2）留出高光部分，可先从受光部的浅色开始逐步画到暗部，可用湿画法大概铺出底色和分出水果的明暗和冷暖关系（图3-24）。

（3）进一步深入刻画，根据结构加强明暗交界线部分，使水果更立体，同时画出投影与反光部分（图3-25）。

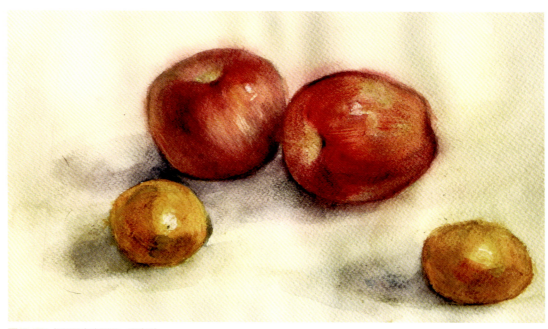

图 3-25 水果写生步骤 3，程东玲

第3章 水彩静物写生

2. 静物写生

（1）铅笔起稿，构图要注意画面的视觉平衡，主体物体要突出，静物的造型宁方勿圆，起稿时就要先留出高光的位置（图3-26）。

图3-26 静物写生步骤1，程东玲

（2）第一遍色可以选择先画背景色或者从主体物体开始。本例是先从主体物开始，用第一遍色分出明暗与冷暖，同时将反光部分也一次性画好。第一遍色可以用薄一点的湿画法完成（图3-27）。

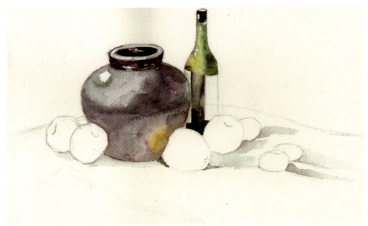

图3-27 静物写生步骤2，程东玲

（3）水果的固有色要明确，一般水果的固有色都偏暖，受光部分与暗部可形成冷暖对比，同时也要注意环境色的影响。画水果时亮部用色要尽量保持透明，不宜重叠多次。暗部用色可以多用复色，偏灰一些。明暗交界部分要根据结构与光影的实际情况去表达（图3-28）。

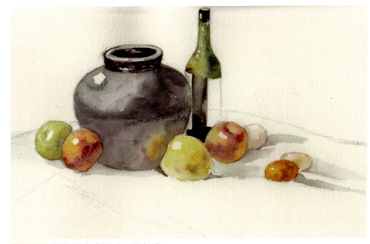

图3-28 静物写生步骤3，程东玲

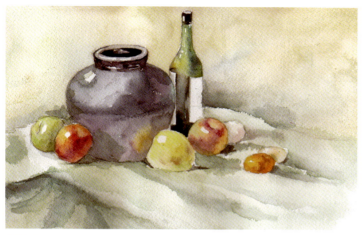

图3-29 静物写生步骤4，程东玲

（4）暗部与投影要明确，投影部分不要整体画黑，要注意色彩变化与虚实变化（图3-29）。

图3-30 静物写生步骤5，程东玲

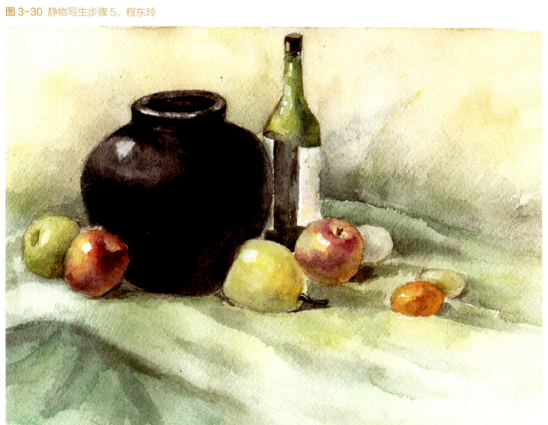

（5）进一步深入刻画，将主体物的固有色画好，然后对画面整体色调进行调整（图3-30）。

瓶子静物写生步骤：

一般课堂作业练习时间为4课时，3小时左右，尺寸为8开大小适宜。

图3-31是起稿后先画出主体物体的固有色、结构与肌理，写生时要注意大的色彩关系，冷暖对比等，然后用湿画法画好大背景的布纹。

图3-32是深入刻画瓶子，注意表现瓶子的质感，由于瓶子内分别装满橄榄油和醋饮料，所以透明度不是特别强。后面的布在画好布纹后平涂叠加一层蓝色，使背景的衬布有了固有色，而且画面效果更柔和。

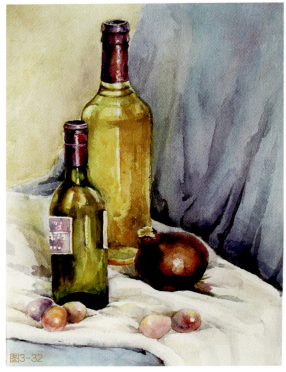

图3-31 瓶子静物写生步骤1，程东玲
图3-32 瓶子静物写生步骤2，程东玲

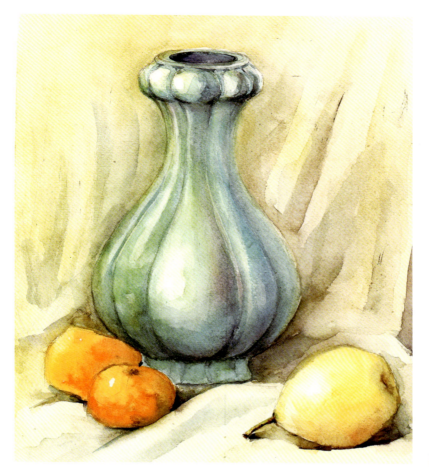

图3-33为笔者为学生课堂拍视频所作的课堂示范作品，尺寸：8开，用时1.5~2小时左右。

图3-33 绿瓶子，程东玲

3.3.4 静物写生注意事项

1. 注意要点

（1）构图需完整且要求合理，能符合视觉平衡法则标准。

（2）色调统一协调，虚实关系清晰合理。

（3）画面色彩变化微妙且丰富。

2. 学生作业常犯的问题

（1）画面灰、用色没有对比，缺乏色彩变化。

（2）纯度过高，颜色"生"，不协调。

（3）造型能力弱，色彩塑造不出形体。

（4）色彩过于杂乱，没有统一色调，整体颜色"花"，色调不协调等。

3.4 学生课堂优秀作品分析

从图3-34可看出该学生造型能力较强,罐子的形体结构结实,质感通透,固有色表达非常准确,水果的投影也处理得恰到好处,画面背景色调统一协调,与罐子形成较好的对比。不足之处是布纹的处理稍显生硬。

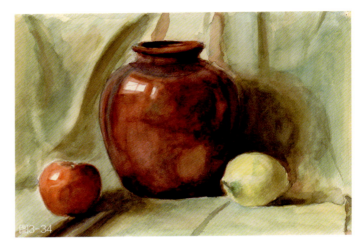

图3-35的作者造型能力不错,罐子的形体结构结实,质感通透,玻璃杯的造型与质感都表达到位,水果的光感与质感都表现得非常不错,不足之处是缺乏色彩冷暖变化,用色太过于单调。

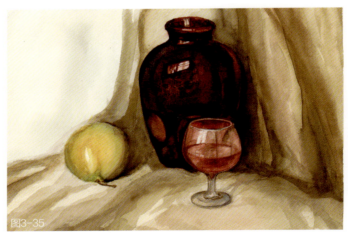

图3-36的作品色调统一协调,主体物体突出,色彩变化微妙,虚实关系处理得较好。

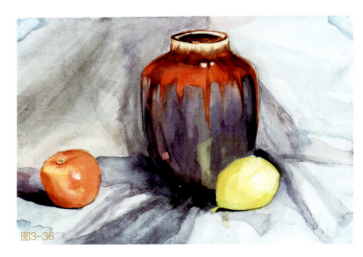

图3-34 静物写生,朱梓坚
图3-35 静物写生,杨柏荣
图3-36 静物写生,黎晓楠

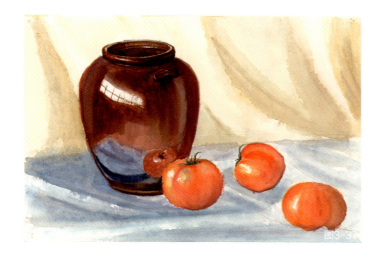

图3-37的作品表现最精彩的部分是倒影与水果,作者用夸张的手法把倒影强化形成通透感与空间感,水果透明饱满,色彩鲜艳。

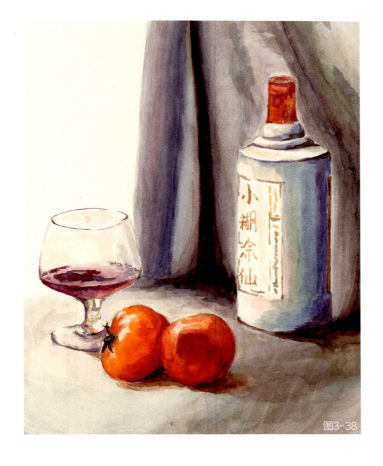

图3-38的作品构图很稳定,作者善于表达光感,玻璃杯子画得通透、细致,静物的形体与色彩都表达得很到位,整体画面色彩统一协调。

图3-37 静物写生,朱颖莉
图3-38 静物写生,邓歆子

第3章 水彩静物写生

图3-39的作品形体刻画细腻，色彩造型能力较强，画面色调统一，物体的质感表达很到位。不足之处是画面中物体边缘线过于锋利，略显生硬。

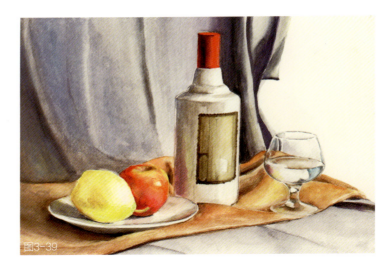

图3-40的作品可以看出作者造型能力强，色彩变化丰富，大色调统一协调，虚实对比恰到好处，绘画味浓，表达方法有个性。

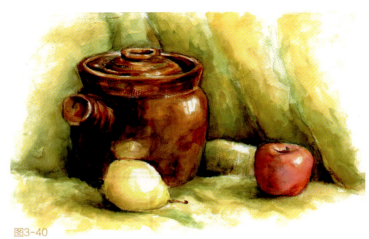

图3-41的作者色彩感觉非常好，能细微表现出光感与环境色的变化。主体物体的造型优美，布纹表现柔软，青椒结构清晰。整体色调协调，画面清新。

图 3-39 静物写生，冯奕舜
图 3-40 静物写生，周展恒
图 3-41 静物写生，王洁瑚

本章小结：

　　本章介绍了水彩静物的写生步骤与方法，以及讲述了静物写生时需要注意的问题。笔者通过例图分解了水彩静物的写生过程，让学生通过临摹步骤图更直观地学习水彩静物的写生步骤与方法。本章还通过优秀学生范例分析让学生对水彩静物有更深入的了解，从而提高造型能力、色彩感觉能力与表现能力等。

作业与训练：

1. 水彩临摹：水果（苹果、梨、葡萄等）一张（约2～3小时）。
2. 水彩静物临摹练习1～2张（每张4小时）。
3. 课堂作业水彩静物写生4张（每张4～6小时）。

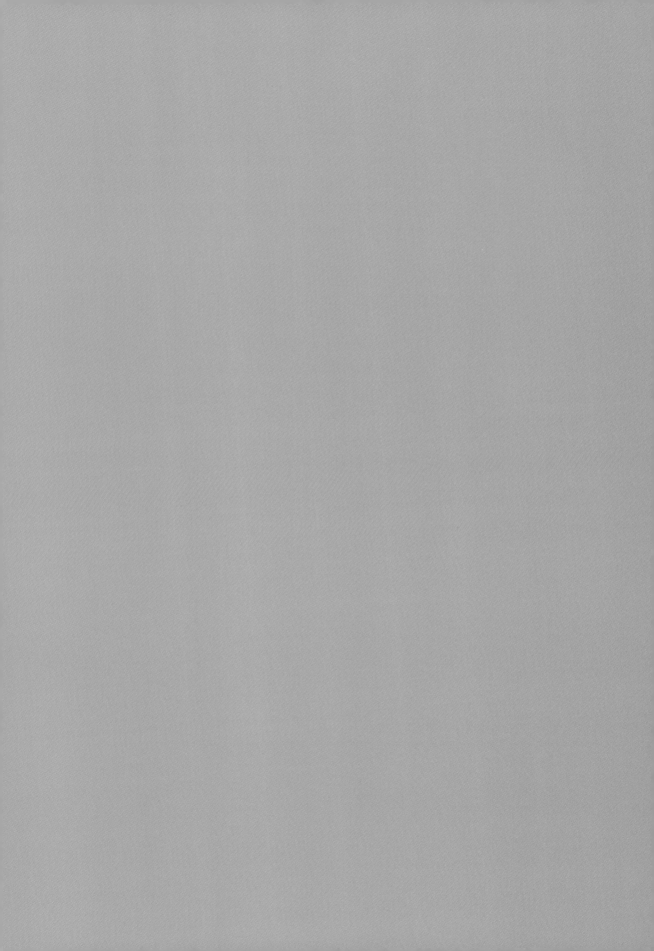

第4章

配景的淡彩表现

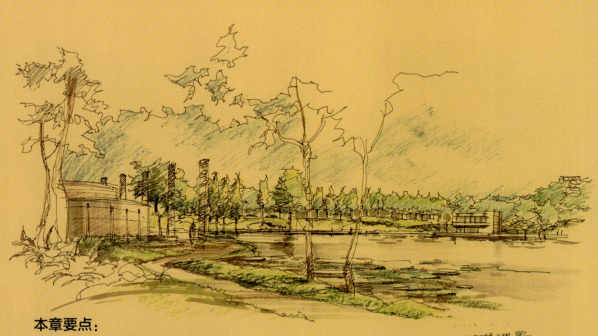

VIEW OF LAKE

本章要点：
1. 配景树木的各种技法表现
2. 配景人物的各种技法表现
3. 配景天空的各种技法表现

4.1 树的表现

自然界很美妙,要想生动地表现大自然的美就要学会多观察,抓住不同物体的形体特征,并了解其生长规律。树木是写生与建筑画表现中最常见的配景,也是最有生命力的配景之一,大部分的建筑画都离不开树木的表现。画树要学会对树木的观察,其种类、形态特点各不相同,有的粗壮雄伟,有的纤细秀丽,有的笔直俊朗,有的婀娜多姿。

阔叶树:双子叶植物类树木,具有扁平、较宽阔叶片,叶脉成网状,叶常绿或落叶,一般叶面宽阔,叶形随树种不同而有多种形状。树木树干粗,树枝多而硬朗,阳光雨水充足之地域树木会长得特别茂盛,叶子茂密,树形呈伞状。总之,要抓住树木的形体特征,虚实关系,用较概括的方式表达(图4-1)。

棕榈树:棕榈树跟一般的阔叶树种不同,它的形态相对比较特别。树干呈圆柱形,耸直不分枝,周围包以棕皮,树冠伞形。叶形如蒲扇,簇生于茎端,向四周开展,有狭长皱褶,至中部掌裂,叶柄长。所以,在表现上要抓住形体特征(图4-2)。

图 4-1 阔叶树
图 4-2 棕榈树

树的表现，首先用双线勾画出树干的形体，画时要抓住树干的体积与动态，树枝与树干的关系要表达清晰，要注意树枝的疏密、穿插、动态、呼应等。树枝连接于树干贯穿于树叶丛中。树干的粗与细、高与低，树皮的肌理变化等都很容易表现出树的特性。处理树叶时，要概括、简练地表达，不能一片片地画出来。在色彩上，要有轻重、虚实、冷暖的对比。近景的树与远景的树也不尽相同，画树也要注意冷暖对比、虚实对比、高矮对比、疏密对比等。对于近景的树可以刻画得仔细些，色彩也相对可以偏暖一点。对于远景的树，一般要概括地表现，用虚画法表现最佳，色调可以相对偏冷。

4.1.1 水彩的表现

1. 树枝的表现

在表现树枝时，要注意树枝的形态，不要画得太直，枝丫也不宜太对称。由于树木向阳生长，所以枝丫一般都是向上（杨柳除外）。在表现树叶时要注意虚实关系与疏密关系，可以先用湿画法表现出虚的一大片叶子，等纸张快干的时候再用较干的笔触点出前面的树叶，形成前后关系。要注意不同的树叶具有不同的特点，有些树叶叶片细长，比较疏；有些叶子长得比较密，有团状感和块面感，可以概括整体处理；有些叶子色彩丰富，绘画时要注意颜色变化和冷暖对比（图4-3、图4-4）。

图4-3
水彩表现树枝之一，程东玲

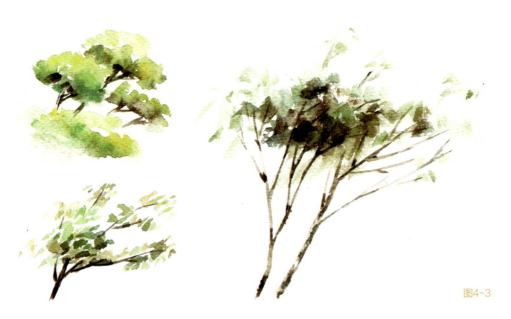

图4-3

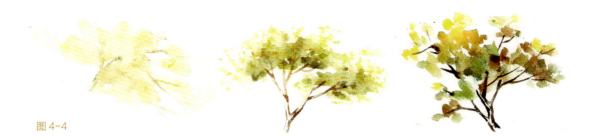

图 4-4

图 4-4
水彩表现树枝之二，程东玲

图 4-5
水彩表现树之一，程东玲

图 4-6
水彩表现树之二，程东玲

图 4-7
水彩表现树之三，程东玲

2. 树的表现（图4-5～图4-7）

图4-5所示树木的树叶色彩比较淡雅、颜色也比较丰富，适合清新、淡雅画风的建筑表现。

3. 树丛和远树的表现（图4-8）

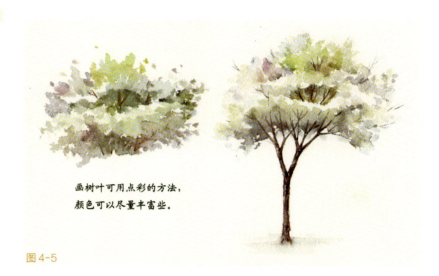

画树叶可用点彩的方法，颜色可以尽量丰富些。

图 4-5

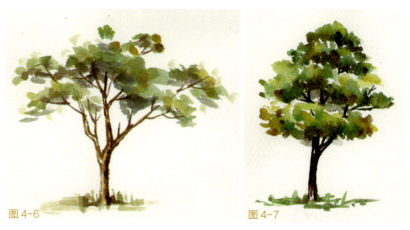

图 4-6 图 4-7

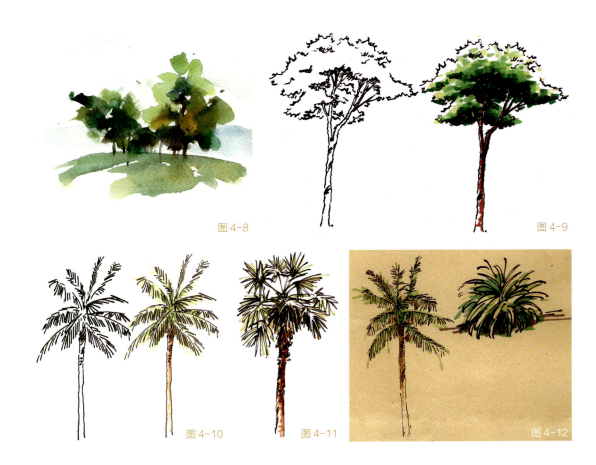

图4-8

图4-9

图4-10　图4-11　图4-12

图4-8
水彩表现树丛，程东玲

图4-9
马克笔表现树之一，程东玲

图4-10
马克笔表现树之二，程东玲

图4-11
马克笔表现树之三，程东玲

图4-12
棕榈树和草丛，程东玲

4.1.2 马克笔的表现

图4-9的表现要注意暗部的整体处理，暗部的色彩要比亮部暗且色彩偏冷，中间色逐步向亮部渐变，受光部不要画满，要有所留白。

图4-10、图4-11为棕榈树速写，棕榈树的表现轻松地勾勒出钢笔稿，画钢笔稿时注意树的形态特征。马克笔表现可根据树木的结构与形态适当点缀。图4-12是在牛皮纸上快速绘制，如果要在有色纸上表现，需要用比较重的颜色去表现暗部。

表现树丛或草丛时要注意马克笔的用笔与走向（图4-13）。画树叶时笔触要多变，注意疏密的用笔。树木与草丛的暗部要适当加深，与亮部要形成冷暖对比。图4-14中，树木的造型比较概括，树叶的表现用的是点状笔触，让马克笔在叠色时能自然融合，而背景

图 4-13

图 4-14

图 4-13
马克笔表现树与草丛之一，
程东玲

图 4-14
马克笔表现树丛之二，程东玲

图 4-15
马克笔表现树丛之三，程东玲

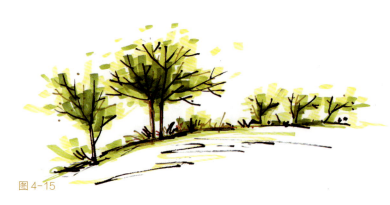

图 4-15

也是用点状笔触完成，与树木的表现相互呼应。图4-15是树木的一种非常简练的、概括的快速表现，线稿只用钢笔快速表现出树枝，然后再用两三个颜色快速表现出色块代表树叶即可。

4.1.3 彩色铅笔的表现

图4-16、图4-17为彩铅树的步骤图,彩铅上色前线稿首先要表现好,然后根据黑白灰的关系表达出明暗的关系,适宜用同色系去表现树木,但暗部要用同色系中偏冷和偏重的颜色表达。图4-18为彩铅树示例。

图 4-16 彩铅树步骤 1,程东玲

图 4-17 彩铅树步骤 2,程东玲

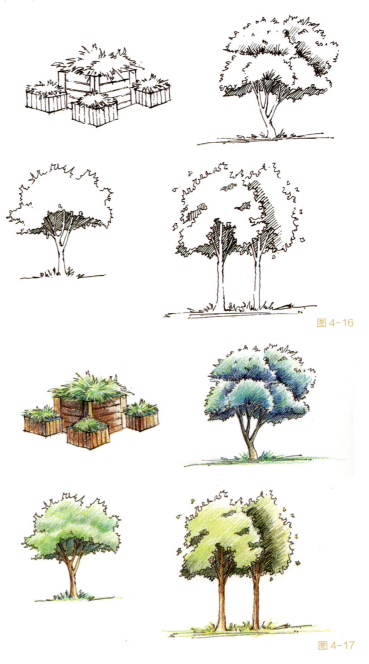

图 4-16

图 4-17

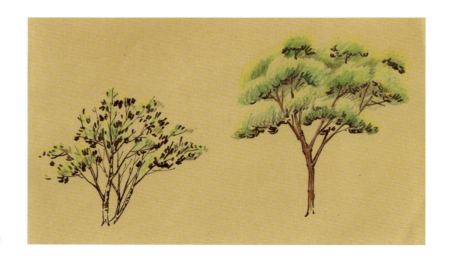

图 4-18 彩铅树,程东玲

4.2 花丛与草坪地面的表现

花丛与草坪作为配景是建筑画中不可或缺的部分,而且所占面积也比较大。大面积铺大色调的同时要注意细节的颜色对比与变化(图4-19、图4-20)。

图 4-19 树与草坪,张辉

54 线条淡彩

图4-20 树与草丛,程东玲

4.3 人与车的表现

4.3.1 人的表现

快速效果图中的人也是重要的配景,这显示着设计的建筑或空间环境是被人所使用和欣赏的。我们设计的空间大多围绕人来展开,画面中人的存在意味着空间是人类的活动场所。然而,由于画人并不容易,所以很多设计师避免在效果图中画人物。其实,只要善于观察,多加练习还是可以画好的。人要与效果图中的空间相配,如泳装者出现在泳池,小朋友出现在游乐场空间,写字楼有穿西装的白领,商场空间里肯定少不了女士的身影等。

画人要注意比例和动态,人的比例中,头和身体一般都是1∶7或者1∶8的比例。快速表现中,人可以画得比较概念和夸张一点,可以抽象或者概括一些。人的头尽量可以小一点,身长比例也可以参考1∶9或者1∶10,人物的线条要肯定、流畅,动态自然(图4-21、图4-22)。

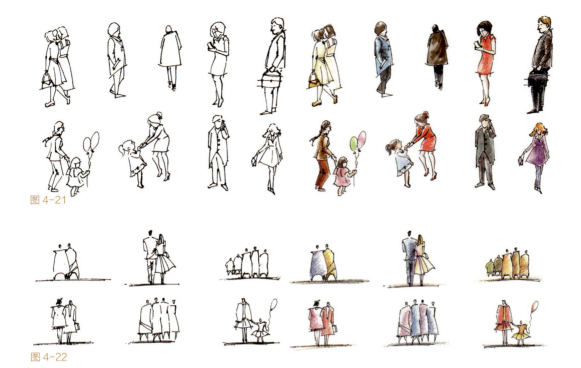

图 4-21 人的表现 1，程东玲

图 4-22 人的表现 2，程东玲

4.3.2 车的表现

 车是现代建筑快速表现中不可少的配景元素。画车要注意车的特征、车的动态与结构。可用比较简练的方式表达。

 由于大多数同学对画车不够熟练，可以先用铅笔将车的造型、动态与透视表现出来，然后钢笔稿勾线，勾线时要求用笔流畅、肯定，然后找出与汽车相近的亮色薄薄上一层固有色。接着要用较深色的同色系马克笔表现出暗部与结构。对于车轮和投影可以直接用黑色马克笔表现。高光部分可以用最浅的色号表达，或者直接留白（图4-23～图4-29）。

图 4-23 车的步骤 1，程东玲

图 4-24 车的步骤 2，程东玲

图 4-25 车的步骤 3，程东玲

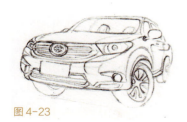

图 4-23

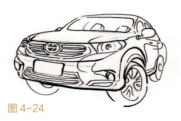

图 4-24

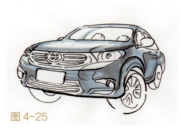

图 4-25

图 4-26 车的步骤 4，程东玲
图 4-27 速写线稿，程东玲
图 4-28 彩铅表现，程东玲
图 4-29 马克笔表现，程东玲

图 4-26

图 4-27

图 4-28

图 4-29

4.4　天空的表现

天空是一个立体的、有深度的空间。在色彩表现上，天空与主体要有虚实的对比，要用空间色来表现。天空在快题表现中，马克笔表现比较放松、快捷，往往是寥寥几笔或几个色块就表现完毕，大面积的留白是常用的表现方式。而水彩的表现会饱满很多，色彩变化也相对微妙，色彩效果柔和。彩色铅笔表现天空比马克笔相对细腻，色彩变化也相对丰富一些。

图4-30与图4-31为水彩表现，首先可以用清水把纸打湿，然后平涂一层浅浅的颜色（要注意留白），接着要趁湿用相应的颜色画出云彩。

图 4-30 水彩天空，程东玲

图 4-31 海与天，程东玲

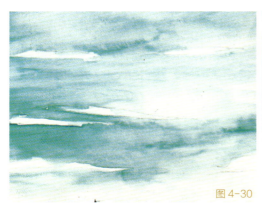
图 4-30

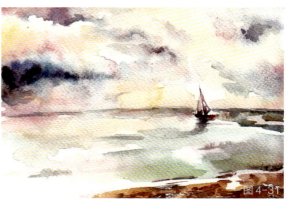
图 4-31

图4-32中建筑没有用色彩表达，而天空表现得很丰富很绚丽，形成强对比。

图4-33至图4-35所用的是几种简单的常用天空表现法。

图4-32 水溶性彩铅表现
　　　　天空，刘佳琼
图4-33 马克笔天空之一，
　　　　程东玲

58　线条淡彩

图 4-34

图 4-35

图 4-36 的天空表现非常简洁，用块面表现云朵，画面很轻松。

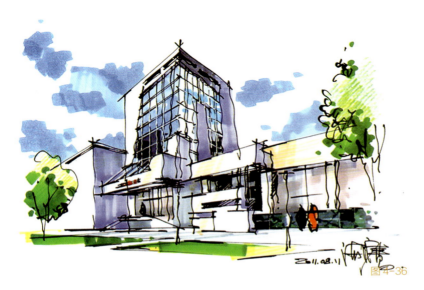

图 4-34 马克笔天空之二，
程东玲
图 4-35 马克笔天空之三，
程东玲
图 4-36 马克笔天空之四，
曾海鹰

第4章 配景的淡彩表现

4.5 水体的表现

当我们表现建筑、景观小品或桥梁时,有时候也会涉及水体。不同的水体要用不同的颜色,不同的笔触。因此,绘画时要分清楚所画对象是动态水体还是静态水体。动态的水要注意水波的表现,把水的动感表现出来;静态的水要观察水中的倒影,将倒影与水的反光表现出来,并处理好倒影与实体的虚实关系。当然,有时候画水也可以"以虚衬实",如画面留白以表示水等(图4-37~图4-40)。

图 4-37 静态水体表现,张辉
图 4-38 流水,程东玲

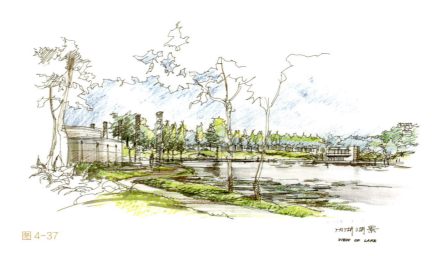

图 4-37

图 4-38

图 4-39 门马朝久（日）
图 4-40 门马朝久（日）

本章小结：

　　配景是建筑画的重要组成部分，要画好建筑画就必须学习各种配景与建筑的表现方法。本章通过大量的图例示范与分析各配景的表现方法，让学生更直观地学习到各种表现技法，为今后的设计课程与建筑画表现课程打好基础。

作业与训练：

　　1. 水彩淡彩、马克笔淡彩、彩铅淡彩各临摹树木2～3棵（课后练习4～6小时）。

　　2. 临摹树丛与草坪各1张（课后练习3小时）。

　　3. 用水彩和马克笔进行树木写生各一张（课堂作业4小时）。

　　4. 用不同技法进行天空、水体的练习（课后练习3小时）。

第5章

建筑的淡彩表现技法

本章要点：
1. 水彩建筑表现技法
2. 马克笔建筑表现技法
3. 彩色铅笔建筑表现技法

线条淡彩是建筑画手绘的常用表现方式。线条淡彩指的是在钢笔或铅笔所画的线稿上施以水彩、彩铅、马克笔等表达方式的绘画方法。

5.1 水彩建筑的表现技法

水彩表现法可以先用铅笔起稿也可以用钢笔起稿。水彩从大色调的色块或者最浅的颜色开始，由亮部到暗部叠加，方法跟静物水彩写生大致相同。不同的是，建筑画相对静物来说，透视关系会更明显，所描绘的对象更大、结构更复杂、空间感也更强。

5.1.1 水彩建筑的基本作画步骤

1. 用铅笔线条勾勒出基本轮廓，起稿时注意比例与透视关系等，如果是建筑钢笔淡彩，可以用钢笔勾线。

2. 用水彩颜料上色，一般规律是先浅后深、先湿后干或者先薄后厚等顺序。有些人习惯从大背景画起，有些人则喜欢先从细节画起，视个人习惯而定。

3. 调整，根据画面需要进行调整，检查画面色调是否一致，主体是否突出，色彩是否协调。

图 5-1 王家大院一角，程东玲
图 5-2 王家大院铅笔稿，程东玲
图 5-3 水彩步骤1，程东玲
图 5-4 水彩步骤2，程东玲

图5-1为山西古建筑考察时所拍的王家大院内的一处庭院实景。

图5-1

图5-2，先用铅笔将大院的建筑轮廓简单勾勒出来，起线稿时要注意建筑的比例、造型与结构等。

图5-2

图5-3，用水彩上色时要注意留出高光和受光部位，注意明暗与虚实。色彩的明暗表现要根据建筑的造型与结构来表现，同时要注意色调的统一。树木的色彩不宜画得太鲜艳，笔者用了偏暖的、偏灰的黄绿色系跟建筑的紫灰色系形成和谐的对比。

图5-3

图5-4，前景不宜画得太实，因为视觉焦点不在围墙上，由于围墙有曲线，不规则，对于初学者的学生来说有一定的难度，所以绘画时要注意围墙的造型与透视关系。最后要用较深的颜色与较干的笔触进行深入刻画，并对整一幅画面进行调整，检查色彩是否协调统一。

图5-4

第5章 建筑的淡彩表现技法 65

图5-5，先用钢笔速写画好线稿。

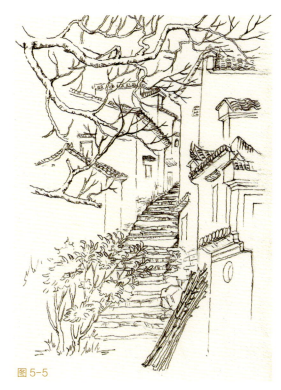

图5-5

图5-6，先画出前景的树枝，注意要表现出树枝的立体感与材质感。

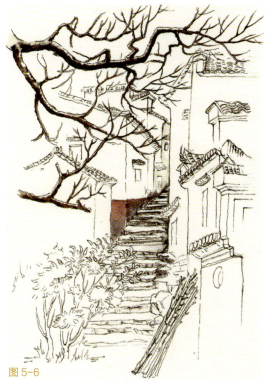

图5-6

图5-5 钢笔画，程东玲
图5-6 水彩步骤1，程东玲

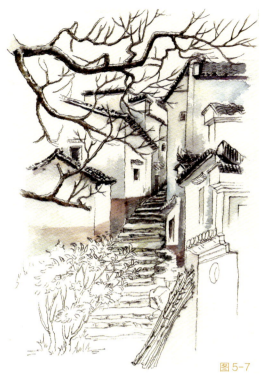

图5-7

图5-7，表现好建筑与石阶，注意建筑上色彩的统一与协调，同时色彩要有微妙的对比与变化。

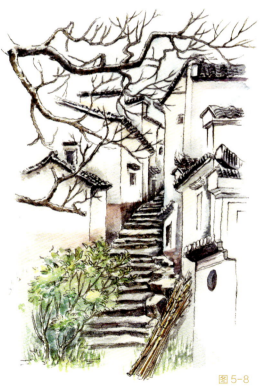

图5-8

图5-8，逐步把画面完善，处理好前景、中景与后景的关系。

图5-7 水彩步骤2，程东玲
图5-8 水彩步骤3，程东玲

图5-9为一处夜晚街景的照片，考虑到很多同学不会表现夜景，特用此案例讲解（该图片来自网络，无署名）。

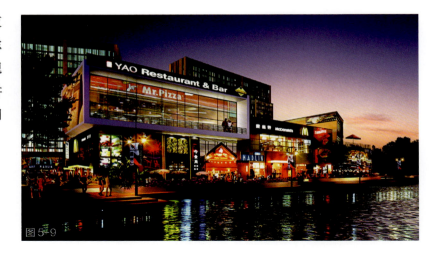

图5-9

图5-10先用钢笔快速勾出图片中建筑场景的钢笔稿，注意线条与用笔。

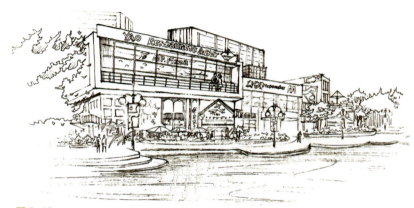

图5-10

图5-11先将大背景的天空用水彩表现出来，所用的颜色可以用普蓝与玫瑰红调和的紫红色作为主打色，背景从暗蓝色、普蓝色、紫色、紫红色、玫红色、橙色逐步过渡到橙黄色。

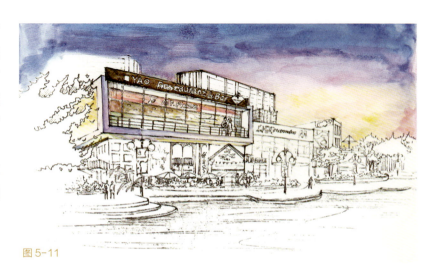

图5-11

68　线条淡彩

图 5-9 夜景
图 5-10 钢笔画，程东玲
图 5-11 夜景水彩步骤 1，程东玲
图 5-12 夜景水彩步骤 2，程东玲
图 5-13 悬空寺，程东玲

图5-12，逐步将建筑与水景表现出来，表现时注意室内的灯光与水景的反光，要与画面紫调子形成对比。表现夜景时，由于夜景的颜色比较重，色彩也偏暗，所以绘者很容易把画面画灰画脏，因此用色时要注意色彩的轻重变化，也要注意画面的明暗对比。

5.1.2 水彩表现技法图例

第5章 建筑的淡彩表现技法　69

图 5-14 应县木塔,程东玲

图 5-15 五台山罗睺寺,程东玲

5.2 马克笔的淡彩表现技法

马克笔非常实用,以其鲜明的特点日益成为快速表现的必备工具,为各类实用设计提供了便捷、简练的表现形式,特别在建筑画表现中应用广泛。马克笔与钢笔最相配,一般情况下马克笔都是在钢笔画的基础上去表现的,所以画好钢笔画是画好马克笔建筑画表现的第一步。就造型本质而言,钢笔画属于单色的素描范畴。钢笔画的基本造型能力、表现方法和素描基本功有着广泛而深入的联系。因此,加强钢笔画训练,培养正确的观察方法是画好马克笔表现的基础,在钢笔画的基础上进行马克笔上色,要注意物体的形态与结构、黑白灰关系、色调的统一与对比。很多同学用马克笔上色完全不注重所表现的物体的结构、空间、色调上的协调,画面对比过于强烈,出现"乱"与"花"的视觉效果。整体的大色调与局部的色彩应该既有对比又要统一,这样色彩才协调。为了有更协调的颜色对比,每位同学都应动手做一个马克笔色彩色谱表,可在绘制时起到参考作用,做到下笔前胸有成竹。

对于初学者来说，临摹好的作品是学好马克笔快题表现的开始。临摹可以帮助初学者借鉴别人的经验，熟悉马克笔的技法。在临摹时，我们需要循序渐进，先从简单的概括性的作品开始入手，逐渐向复杂的方面深入。临摹优秀的作品后可逐步过渡到写生，在写生中当我们面对建筑物时，要对建筑与周围的环境进行整体而深入的观察与思考。所谓的整体观察，指的是要把所有表现景物的各个部分概括地有机整体地联系起来，然后对景物进行透视关系、虚实关系、疏密关系的分析。

5.2.1 马克笔的用笔

马克笔的基本技巧在于笔触线条的排列，线条应表现得灵活、轻松、均衡且有力度之感，并要讲究线条的长短、疏密、虚实变化，忌讳重叠、迟缓、生硬、凌乱的线条。

马克笔常用的是笔头呈斜方形。手绘表现中由于笔头使用角度和用笔力度的不同，其笔触往往有粗、中、细之分，线条宽度均衡，有明确的起笔和收笔。以下是几种常见的用笔方式：

1. 快直线

快直线是马克笔表现中最主要的笔触，一般用在较为平整的界面，如墙面、水面、地面等。下笔前观察好线条的起止点，用笔要干净利落。

2. 扫笔（蹭笔）

此种线条多用于较软的界面或材质，用来刻画树叶或云彩。动作要领是按既定的方向不要抬笔，根据出水量的多少可调整行笔的速度，用笔速度相对较慢，线条可以轻微弯曲。

3. 飞笔

该线条一般用在虚实过渡上，如墙面、地面等。用笔方向末端可稍抬高笔，逐步放轻，用笔笔触飞快，形成类似国画中"飞白"的效果。

4. 点状笔

点状线并非画面中最常见的线条，然而这种笔触可以丰富画面效果以及有逼真的肌理效果，但要注意疏密的节奏，如图5-16。

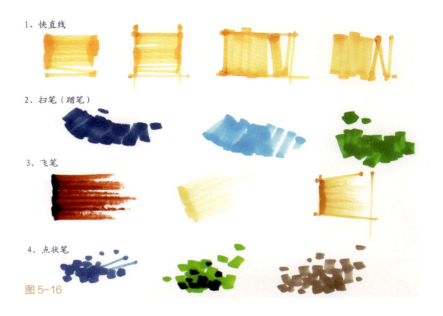

图 5-16 马克笔笔触,程东玲

5.2.2 马克笔快题表现绘制过程

1. 线稿阶段:在线稿绘制阶段先准备好铅笔、橡皮、三角板直尺等工具,然后进入正稿绘制时首先要确定透视方式,确定视平线高度,注意构图及画面中的前、中、后景和背景处理方法。保证透视准确,疏密得当,富有节奏。

2. 着色阶段:着色前把油、水性马克笔,按冷暖排列好位置以备使用。(1)主色调把握好与控制好;(2)明暗色彩要统一;(3)点缀色要注意选择;(4)中度灰色衬托关系要明确;(5)画面留白、高光等几点要综合考虑;(6)计划好色彩的步骤,注意色彩秩序关系。形象要主题突出,画面中心区、衬托区和背景空间层次要明确。

3. 画面大体布置完成之后,进入细节调整阶段,先通观全图,考虑原有设计意图是否体现出来,需不需要作改动,在图画上主要表现和次要表现的强化或弱化他们的形象和色彩。深入刻画主体形象,形象不够丰满之处可用勾线笔随时添加。色彩调整时要注意色彩、冷暖组群关系和色彩秩序。形象要主题突出,画面中心区,衬托部分和背景空间层次要明确。

4. 最后阶段主要使用马克笔、勾线笔、涂改液等工具处理画面,在作品基本完成后,重新作认真的审视,在构图及色彩形象上没有明显的错误之后用专业涂改液提高光点和白线,用重色马克笔

强化主体结构线，达到理想状态。同时，在这一阶段应注意，只需对画面进行点睛之笔的处理，重点放在明暗系统的强化及深入，不宜作大面积的改动。最后，署名要精心选择构图需要的位置。

5.2.3 马克笔注意事项

对于初学者，在使用马克笔时常容易出现一些问题，而影响到绘画效果。

1. 在上色前线稿必须尽量做到透视关系准确、明暗关系清晰。马克笔的用笔要整齐、流畅与肯定；上色时要笔随形体结构走，尽量不超过物体轮廓边线，否则容易造成画面形态感不完整；用色需概括、整体，要注意笔触间的排列和秩序；受光部分要留白，表现透气效果时也应留白。马克笔的排线和笔触是掌握的重点，有规律地组织线条的方向和疏密，有利于形成完整协调的画面风格，很多时候马克笔的排笔方向和在墨线阶段遵循的逻辑是一致的。

2. 马克笔不具有较强的覆盖性，淡色无法覆盖深色。所以在上色的过程中，先上浅色而后覆盖较深重的颜色；并且要注意色彩之间的相互和谐，忌用过于鲜亮的颜色，应以中性色调为宜。

3. 马克笔上色在第一层色干透后再涂第二层可出现较深的色调。因此想要得到硬朗的过渡渐变，就必须在第一遍颜色干透后，再进行第二遍上色，而且要准确、快速。虽然一定的叠加形成的渐变会让画面更富魅力，但是也要注意叠加的遍数不宜过多，一般不超过三次。不同颜色的马克笔反复涂刷，容易造成色彩的灰暗和混浊。不同的冷暖交替过多使画面"脏、乱、花"。如果想两色糅合，最好趁第一遍色未完全干时画上第二遍可产生类似水彩的效果。

4. 如果画面用色种类过多过杂会造成画面色调不统一，用色过于鲜艳会造成画面效果不协调。

当大面积图形平涂时，还容易使画面缺乏变化，有"呆板感"。

5.2.4 马克笔表现步骤图

图5-17，由于在教学过程中，不少同学表示不会表达玻璃幕墙，因此课堂上选择一玻璃建筑作为示范案例。

图5-18，先用深色CG9色系的马克笔把建筑的框架画出来，然后用相对浅色的CG5、CG3、WG3把内部的框架与结构用较虚的线条

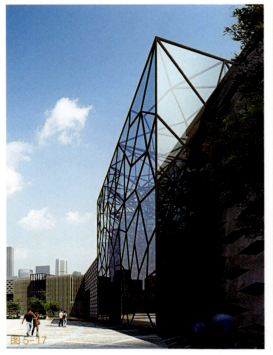

图 5-17

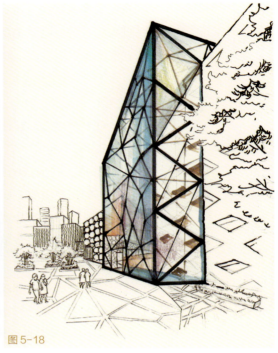

图 5-18

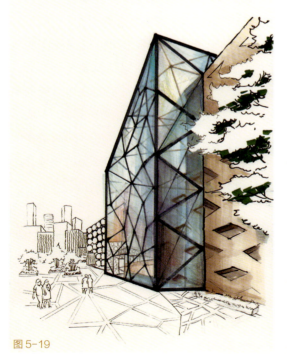

图 5-19

图 5-17 玻璃建筑，程东玲
图 5-18 玻璃建筑马克笔表现步骤一，程东玲
图 5-19 玻璃建筑马克笔表现步骤二，程东玲

表现出来。接着用蓝色系与暖色的浅橙色表现出玻璃的色彩变化，为营造出玻璃的透明感，上色时要注意色彩的渐变与留白。

图5-19，画出树木的暗部，使树叶富有层次感。画出旁边墙体的暖色，与玻璃形成对比，将墙体的环境色也表现到玻璃的反光上。

图5-20，将树叶的亮部画出，远景与地面的色彩也逐步完成，最后深入表达阴影与投影部分。

图 5-20 玻璃建筑马克笔表现步骤三,程东玲

5.2.5 马克笔表现图例

图5-21是一幅平遥民居的速写作品，上色比较快速，画面中的色彩只用了几支马克笔作简单点缀，色彩比较淡雅。

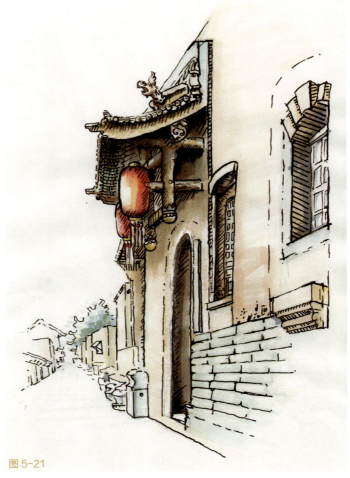

图5-21

图5-22为一张速写作品，画的是一栋未装修的洋房。作品用钢笔快速简单勾勒出建筑大体的透视与造型，然后再用马克笔稍点缀，用时大概10分钟左右，适合作为快速写生练习。

图5-22

图5-21 平遥民居，程东玲
图5-22 速写1，程东玲

图5-23此速写作品全部由马克笔勾线完成,线稿后再用色彩简单点缀。

图 5-23 速写 2,程东玲
图 5-24 白天街景,程东玲

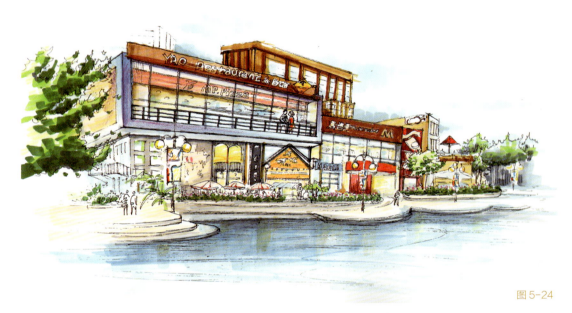

图5-24与图5-12画的是同一处景物,线稿相同为复印品,但上色方案不同。所用颜色简单清爽,明度较高,以此表现白天之景。

5.3 彩铅建筑画的线条淡彩表现

表面粗糙的纸张是画彩色铅笔画的较好选择。彩铅与马克笔、水彩相比会相对更容易掌握,笔触的制作是关键,通过用笔的力度以及排线的密度来控制画面,注意要通过均匀的移动来绘制,切忌用力不均匀或停留在一个地方过久。水溶性的彩铅笔颜色很清透,附着力也较强些,深浅只要掌握好力度就很好控制,可以画很深也

能画很淡，然后用毛笔蘸水可以晕开。做成类似于水彩画（水彩颜料的画）的效果。只是效果不比水彩画。彩铅的色彩空间营造原理大体跟水彩相同，不同的是工具的技法不同，基本用法跟普通铅笔一样要注意用笔和笔触的方向、大小、轻重等，但彩铅能通过叠加法来调色，例如红色叠加黄色会有橙色的倾向，黄色叠加蓝色会有偏绿色的倾向，只不过与水彩相比溶合度不高。当然水溶性铅笔也可以通过用水调和来产生水彩效果，只不过没有水彩效果那么自然而已。总之，这两种工具的使用也是设计训练中不可跨越的学习阶段。彩色铅笔的弊端是颜色比较难压重且没有马克笔表现快捷，但是彩色铅笔能表达丰富的细节，能较好地表达物体的质感。一般用彩铅表现时可以先画好明暗关系，然后再画固有色与环境色。

5.3.1 彩铅的基础握笔技法

使用彩色铅笔作画时，为求表现质感，笔触的区别非常重要。总是用相同的握笔方式，会显得单调，所以各种变化握法可画出不同笔触（图5-25）。

1. 基本握法：平常拿笔时的姿势。
2. 握笔杆中部排列线条表现，铅笔斜立，笔压能充分到达纸面。线条可根据画者的力度大小画出虚实之感，可强硬亦可轻柔，如果笔握太远画硬线条，会容易导致使笔芯折断。

图 5-25
彩铅基本握笔法，程东玲

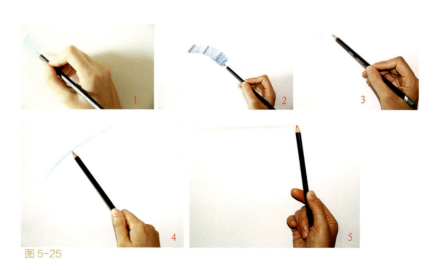

图 5-25

3. 握离笔头较远处——轻的笔触表现。手握离笔头较远处,铅笔平放能使笔压减弱产生轻的笔触,亦可排线,使用于刚刚开始描绘或表现色调的时候。

4. 以手掌全部握住铅笔,使铅笔成平躺姿势描绘,能够描写幅度广的线条。若以整个手掌包住铅笔描绘也很有趣,不过不适于画较细致的图案。

5. 手掌朝上,铅笔素描握法。这是一种使铅笔完全平躺的握笔姿势,能描出一定弧度的线条。摆动手腕,可伸至广阔面积,亦适用于画面竖立描绘。

5.3.2 彩铅的基础调色技法

1. 平涂排线法:运用彩色铅笔均匀排列出铅笔线条,达到色彩一致的效果。

2. 叠彩法:运用彩色铅笔排列出不同色彩的铅笔线条,色彩可重叠使用,变化较丰富。

3. 水溶退晕法:利用水溶性彩铅溶于水的特点,将彩铅线条与水融合,达到退晕的效果。

彩铅画的基本画法为平涂和排线,结合素描的线条来进行塑造。由于彩色铅笔有一定笔触,所以在排线平涂的时候,要注意线条的方向,要有一定的规律,轻重也要适度。因为蜡质彩铅为半透明材料,所以上色时按先浅色后深色的顺序,否则会深色上翻画纸(图5-26)。

图5-26 彩铅基本调色法,程东玲

1. 平涂排线法　　2. 叠彩法　　3. 水溶退晕法　　图5-26

5.3.3 彩铅表现技法图例

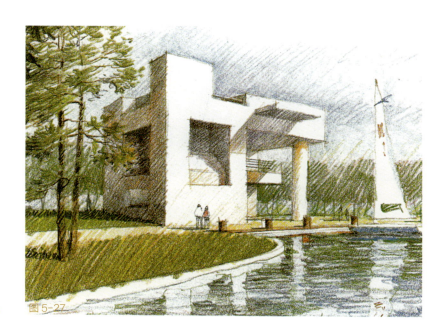

图 5-27 迪克·西耐里
图 5-28 快题表现，张辉

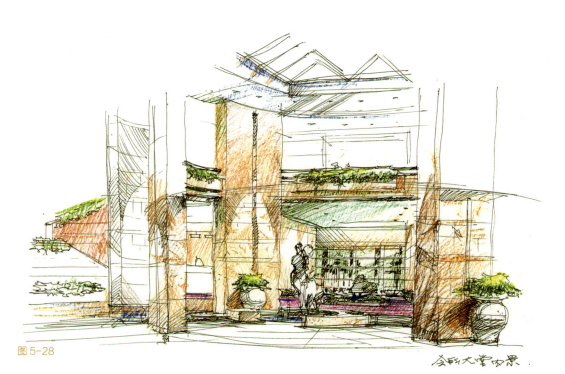

VIEW OF CLUB LOBBAY

80　线条淡彩

5.3.4 马克笔与彩铅的结合表现

马克笔与彩铅各有其优点，其中两者相结合使用会使画面效果更丰富。水彩透明、效果丰富、色彩纯正，马克笔便捷、明快、色彩逼真，彩铅细腻柔和。将两者相结合使用也是很多现代建筑师的选择。例如，马克笔大多形成的画面效果是快速、刚硬、概括的状态，细节描绘并非它的强项，此时，彩铅就必不可少。彩铅笔触细腻、温暖、易控制，刚好与马克笔相得益彰，如图5-29与图5-30。

图 5-29 快题表现，白剑波
图 5-30 演艺中心，曾海鹰

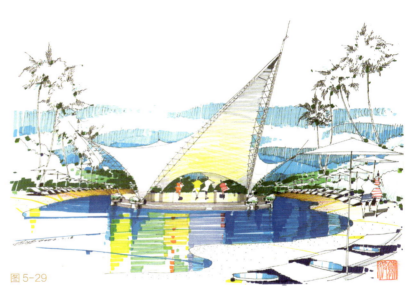

图 5-29

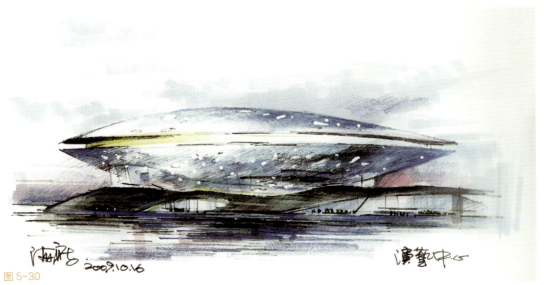

图 5-30

5.4 优秀学生作品

　　线条淡彩课程的技法掌握对学生的美术写生与快题表现都非常重要，但因为本门课程是属于美术基础课，因此笔者在教学中更注重学生的写生表达能力。在本节内容中，编者所选择的优秀学生作品均是学生课堂中的写生作业，具有一定的代表性。在课堂教学中，编者注重因材施教的教学方法，抓住每个学生的特点并给予指导，同时也突出与保留学生的个性。在教学中，学生往往会回馈更多的惊喜。现将部分学生的优秀作业分享如下：

　　图5-31、图5-32这两幅水彩，色调统一协调，画面效果非常清新。作者表现的建筑透视与形体结构都十分准确，整体画面的光感表现到位，对主体物体刻画细腻深入。

　　图5-33这幅作品虚实关系与明暗关系明确，色调统一协调，画面的光感表达较好。

　　图5-34这幅作品画面效果清新透明，画面构图的前中后景有虚实对比，建筑色调的冷暖对比相映成趣。

　　图5-35这幅作品透视感强，画面的明暗关系明确，色彩统一协调。

图 5-31
花都洛场村书塾，朱梓坚

图 5-31

图 5-32

图 5-32 花都塱头村公祠,朱梓坚
图 5-33 花都塱头村公祠,冯奕舜

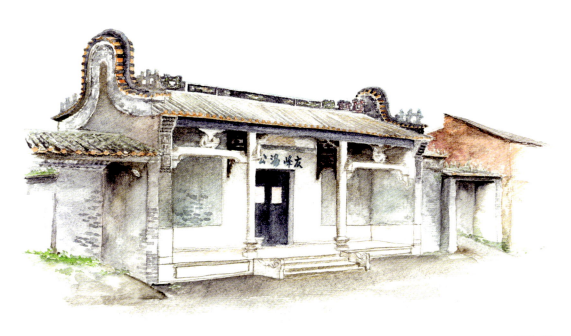

图 5-33

第5章 建筑的淡彩表现技法 83

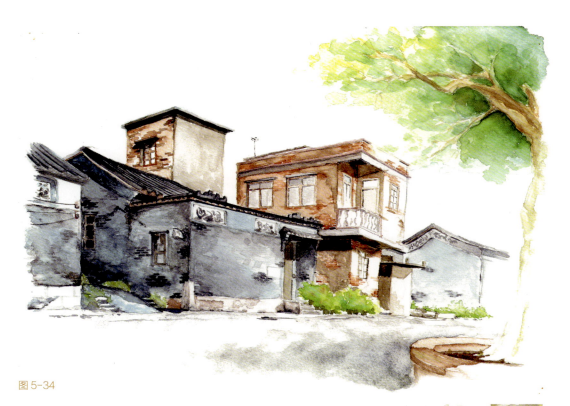

图 5-34 花都茶塘村一景,卢卓彦
图 5-35 花都塱头村民居,林泰松

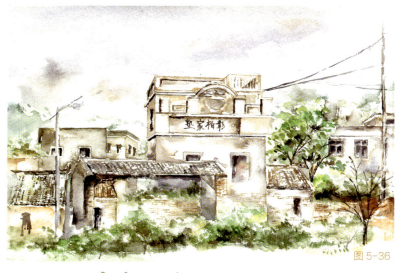

图5-36 这幅作品巧妙地运用了干湿混合法绘制而成,作者用笔自然洒脱,色彩感觉良好。

图 5-36

图5-37 这幅作品所表达的建筑透视准确、形体结构清晰,造型概括简练;树木配景形态自然,笔触丰富。整体而言,马克笔用笔潇洒且富有变化,色彩既协调又有对比,是学生马克笔写生作品中难得的佳作。

图 5-37

图5-38 这幅作品所表达的建筑造型结实、简练,但是配景的树木与人物稍微生硬。

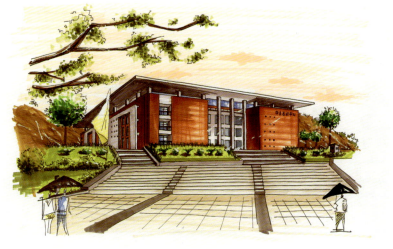

图 5-38

图 5-36 花都洛场村古碉楼与民居,李秋蓉
图 5-37 学生活动中心,李秋蓉
图 5-38 学生活动中心,郭萌

图5-39 广州花都区政府，周展恒

图5-40 广州花都区民政局，朱梓坚

图5-41 广州花都税局大楼，冯奕舜

图5-39这幅作品的构图均衡，主体物体形象突出。草坪大面积留白与建筑产生虚实对比，画面效果色彩对比鲜明。

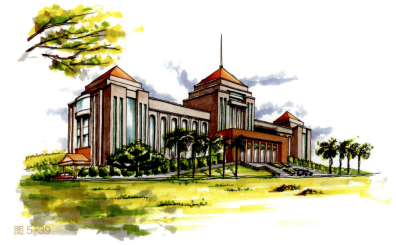

图5-39

图5-40这幅作品作者对写生对象中密密麻麻的树木作了适当的处理。构图新颖，写生味道浓郁，画面韵律感较强。

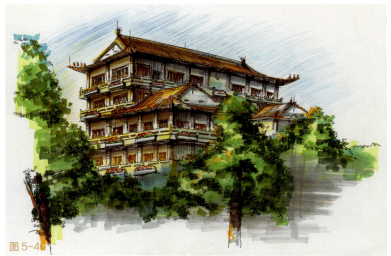

图5-40

图5-41这幅作品建筑的写生表现相当好，学生能较好地掌握建筑的形体结构与透视等，建筑表现的用笔与明暗关系都很到位，但是天空画得太满，天空用色过于鲜艳且用笔有点凌乱。

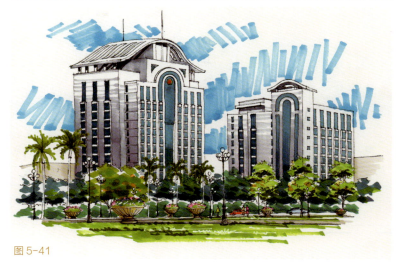

图5-41

图 5-42 海豚俱乐部,卢卓彦

图5-42该作品线条表现轻松,马克笔表现手法的用笔干净利落,画面色彩对比鲜明。

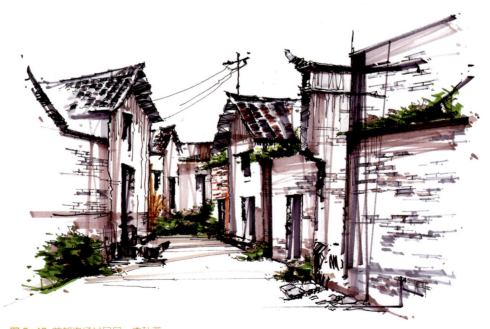

图 5-43 花都洛场村民居,李秋蓉

图5-43该作品马克笔手法表现轻松,用笔潇洒且干净利落,所用的颜色虽然单一但画面色彩比较统一协调。

图5-44

图 5-44 花都洛场村古碉楼与民居，林达祥

图 5-45 学生活动中心，张棋娜

图5-44该作品作者巧妙地运用了马克笔与彩铅结合的方法，使画面的明暗、轻重对比富有韵律感，建筑结构结实。表达方法具有个性。

图5-45该作品彩铅用笔大胆轻快、建筑形体结构准确，主体突出，整体画面构图合理、协调。

图5-45

本章小结：

本章是线条淡彩课程中最为重要的章节，内容包括有水彩建筑表现技法、马克笔建筑表现技法、彩色铅笔建筑表现技法。笔者通过步骤图与范例来讲解，让学生通过临摹步骤图过渡到写生技法的掌握，循序渐进地学习好该门课程。教学过程中通过大量的写生训练让学生的作品从量变到质变飞跃。

作业与训练：

1. 水彩建筑画临摹1张（课堂练习4小时）。
2. 水彩建筑画写生2张（课堂作业8小时）。
3. 马克笔建筑画临摹1张（课后练习4小时）。
4. 马克笔建筑画写生2张（课堂作业8小时）。
5. 彩铅建筑画临摹1张（课后练习4小时）。
6. 彩铅建筑画写生1张（课堂作业4小时）。

第 6 章

作品欣赏

本章要点：
1. 建筑画表现佳作欣赏
2. 中国水彩名家经典作品欣赏

6.1 建筑画表现佳作欣赏

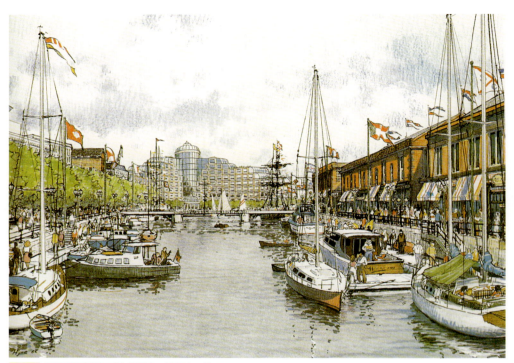

图 6-1 马里兰哥伦比亚景观设计,埃里克·海恩

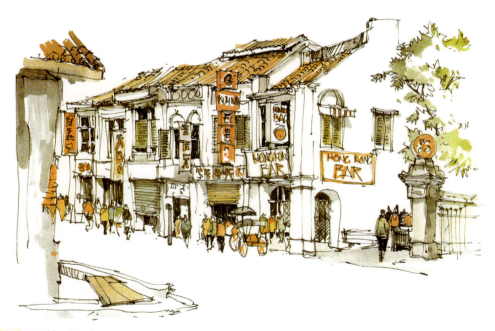

图 6-2 凤凰城,奥利夫

图6-3 坦普斯通住宅入口花园,黄莘甫

第6章 作品欣赏 93

图6-4 公园景观设计,马克笔

图6-5 沈阳铁西区布艺批发市场建筑景观设计,马克辛

图6-6 同济大学土木楼，曾海鹰

图6-7 世博中心,曾海鹰

图 6-8 别墅空间设计,郭贝贝

图 6-9 空间设计表现,周容

98　线条淡彩

图 6-10 种满绿植的庭院,程东玲

图 6-11 主入口广场效果图,张辉

第6章 作品欣赏 99

图6-12 游艇码头效果图，张辉

游艇码头效果图·VIEW OF DOCK

6.2 中国水彩名家经典作品欣赏

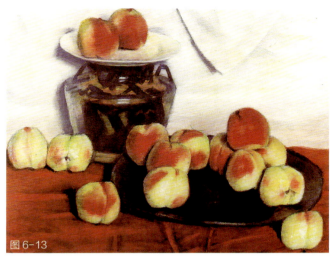

图 6-13

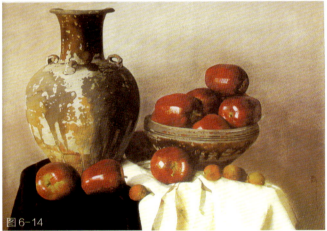

图 6-14

图 6-15

图 6-13 鲜桃，王肇民
图 6-14 鲜果，刘寿祥
图 6-15 静物之一，周洪才

图 6-16 青岛之晨，华宜玉

图 6-17 颐和园转轮藏，华宜玉

图 6-18 威尼斯叹桥，吴良镛

图 6-19 威尼斯水城,张充仁

104　线条淡彩

图 6-20 沈家门渔港,潘思同

图 6-21 青岛之晨,李剑晨

图6-22 晋祠，关广志

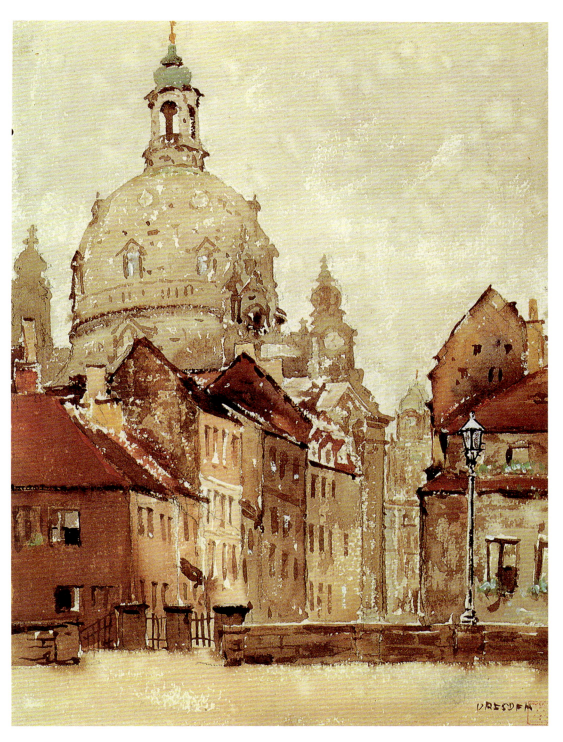

图 6-23 德累斯顿街景，童焉

图 6-24 故宫御花园钦安殿,杨廷宝

参考文献
REFERENCES

［1］中国现代美术全集编辑委员会，李剑晨. 中国现代美术全集：水彩画. 北京：人民美术出版社，1997.

［2］高冬. 华宜玉水彩艺术. 北京：中国林业出版社，2014.

［3］孙科峰，高艳. 环境艺术设计快题与表现（第二版）. 北京：中国建筑工业出版社，2010.

［4］陈飞虎. 水彩建筑风景写生技法（第二版）. 北京：中国建筑工业出版社，2009.

［5］曾海鹰. 建筑语绘. 南京：江苏人民出版社，2011.

［6］顾森毅. 水彩画教程. 苏州：苏州大学出版社，2010.

［7］高飞. 园林水彩. 中国林业出版社，2007.

［8］王昌建. 马克笔写生是怎样练成的. 北京：中国电力出版社，2010.

［9］阮正仪，徐琳. 色彩景观基础教程. 北京：北京大学出版社，2012.

［10］（美）迈克·W·林. 建筑设计快速表现. 王毅译. 上海：上海人民美术出版社，2012.

［11］飞乐鸟. 水彩风景画完全自学教程. 北京：人民邮电出版社，2013.

［12］陈骥乐，贾雨佳，郭贝贝. 麦克手绘：空间设计快速表现研究. 北京：人民邮电出版社，2014.

［13］马克辛. 诠释手绘设计表现. 北京：中国建筑工业出版社，2006.

［14］马骏. 水彩风景技法. 湖北：华中科技大学出版社，2013.

［15］张颖. 威廉·透纳. 长春：吉林美术出版社，2010.

后记
POSTSCRIPT

　　线条淡彩是建筑画手绘的常用表现方式,本书是专门针对建筑设计专业学生撰写,由于大部分建筑设计专业的学生没有美术基础,为了能更好地打好同学们的色彩基础,我们的课程先是从水彩静物写生开始,当同学们对水彩技法有了初步掌握后,再从水彩静物向水彩建筑画表现、马克笔快速表现和彩铅快速表现等技法慢慢过渡。因此这有别于传统美术色彩课程,也有别于单纯的建筑画快题表现课程。本课程改革在多年的教学实践中得到了验证,证实能让同学们的色彩感觉、审美品位与手绘技能得到较大的提升,为同学们今后的设计课程打好基础。

　　在整个教学改革与实践中我们根据建筑学科的自身特点,因材施教,引导学生,不断积累相关的教学经验和表现手法。在课堂上,教师注重现场示范,不只停留在说教上,而是让学生有机会与老师互动交流,使画面的众多问题得以及时消化和吸收。

　　《线条淡彩》作为一本创新型的精品教材,于2014年申报了省级质量工程教研课题项目,目前该项目获得了广东省教育局与校方教务处的支持。这本教材能与读者见面,实在感恩于领导、同事们及同学们的支持与鼓励。感谢在教学工作中张亮老师的教学经验交流,感谢刘佳琼老师积极供稿让教材更添光彩,感谢中国建筑工业出版社的李东禧主任和张华编辑及美术编辑们的专业指导意见及辛勤的劳动付出。同时非常感谢我的父母与爱人的鼎力支持与帮助,让我能在课余之时专心编写此教材。

　　特别要感谢的是赵红红院长,感谢他在百忙之中提出的大量宝贵意见,认真审阅了全部的文稿和图片,并给予了专业的指导。在我们多次的探讨与交流中,美术教学与建筑教学碰撞出了许多思想上的火花,让我对未来的教学有了更美好的憧憬与更明确的目标。同时在交流中赵院长还描述了当年在清华大学中老一辈的建筑学泰斗们在美术教学方面是如何引导学生的情景,实在让人受益匪浅。在平时,赵院长也会推荐不少名家的作品以供学习和参考,例如华宜玉、李剑晨老师的水彩等。同时还将其在华南理工大学指导的硕士生、博士生的部分优秀手绘作业提供给我参考并分享了宝贵的教学经验,实在令人心生感激。

　　本教材主要是作为建筑学本科学生的美术基础教材,内容上包括了水彩静物写生、水彩建筑表现、马克笔建筑表现、彩色铅笔建筑表现等,涉及范围较广但不够深入,区别于单纯的静物水彩、钢笔淡彩或建筑画表现教材。编者考虑到目前有些教材的欣赏部分缺少经典案例,为了提高学生的审美眼光,本教材精心挑选了多幅中国水彩界与建筑界较有代表性的名家水彩作品以供大家学习与欣赏。

　　由于笔者经验尚浅,专业水平有限,本书的内容还存在一些欠缺和疏漏,但希望能起到抛砖引玉的作用,引起相关专业人士关注,不吝赐教,并能为此提出宝贵意见。

<div style="text-align:right">
程东玲

2015年11月
</div>